颜真卿颜勤礼碑

中国碑帖原色放大名品

墨点字帖·编写

长江出版传媒

湖北美术出版社

图书在版编目（CIP）数据

颜真卿颜勤礼碑 / 墨点字帖编写．— 武汉：湖北美术出版
社，2016.9（2019.3 重印）
　（中国碑帖原色放大名品）
　ISBN 978-7-5394-8806-6

　Ⅰ．①颜…　Ⅱ．①墨…　Ⅲ．①楷书－碑帖－中国－唐
代　Ⅳ．① J292.24

中国版本图书馆 CIP 数据核字（2016）第 214438 号

责任编辑：熊　晶
策划编辑：墨点字帖
技术编辑：李国新
封面设计：墨点字帖

中国碑帖原色放大名品

颜真卿颜勤礼碑　　　　　　　© 墨点字帖　编写

出版发行：长江出版传媒　湖北美术出版社
地　　址：武汉市洪山区雄楚大道 268 号 B 座
邮　　编：430070
电　　话：（027）87391256　　87679541
网　　址：http://www.hbapress.com.cn
E － mail：hbapress@vip.sina.com
印　　刷：武汉精一佳印刷有限公司
开　　本：889mm×1194mm　　1/8
印　　张：14.25
版　　次：2016 年 11 月第 1 版　　2019 年 3 月第 4 次印刷
定　　价：57.00 元

注：书内释文对照碑帖进行了点校，特此说明如下：
　1.繁体字、异体字，根据《通用规范字表》直接转换处理。
　2.通假字、古今字，在释文中先标出原字，在字后以（）标注其对应本字、今字。存疑之处，保持原貌。
　3.错字先标原字，在字后以＜＞标注正确的文字。脱字、衍字及书者加点以示删改处，均以［　］标注。原字残损不清处，以□标注；文字可查证的，补于□内。

前言

颜真卿（七〇九—七八五），字清臣，京兆万年（今陕西西安）人，祖籍琅琊临沂（今山东临沂费县）。曾任平原郡太守，官至吏部尚书，太子太师，封鲁郡开国公，故后世又称『颜平原』『颜鲁公』。颜真卿是与王羲之齐名的杰出书法家，楷书四大家之一，其楷书、行书一变盛行多年的妍美之风，以雄浑厚重的书风开宗立派，对后世影响深远。

《颜勤礼碑》全称《唐故秘书省著作郎夔州都督府长史上护军颜君神道碑》，记述了颜真卿曾祖颜勤礼的生平及家族世系的情况，颜真卿撰文并书碑，欧阳修《集古录》定为大历十四年（七七九）所立。碑高一百七十五厘米，宽九十厘米，厚二十二厘米。碑文楷书，四面皆刻，右侧铭文及立碑时间已不存。碑阳十九行，碑阴二十行，满行三十八字，今存西安碑林。此碑为颜真卿晚年所书，其书法艺术已进入成熟期，笔力苍劲，端庄大气，笔画粗细分明，厚实沉着，结体宽博外拓，体方势圆，为颜体楷书的代表作。宋朱长文《续书断》评颜书云：『点如坠石，画如夏云，钩如屈金，戈如发弩，纵横有象，低昂有志，自羲、献以来，未有如公者也。』

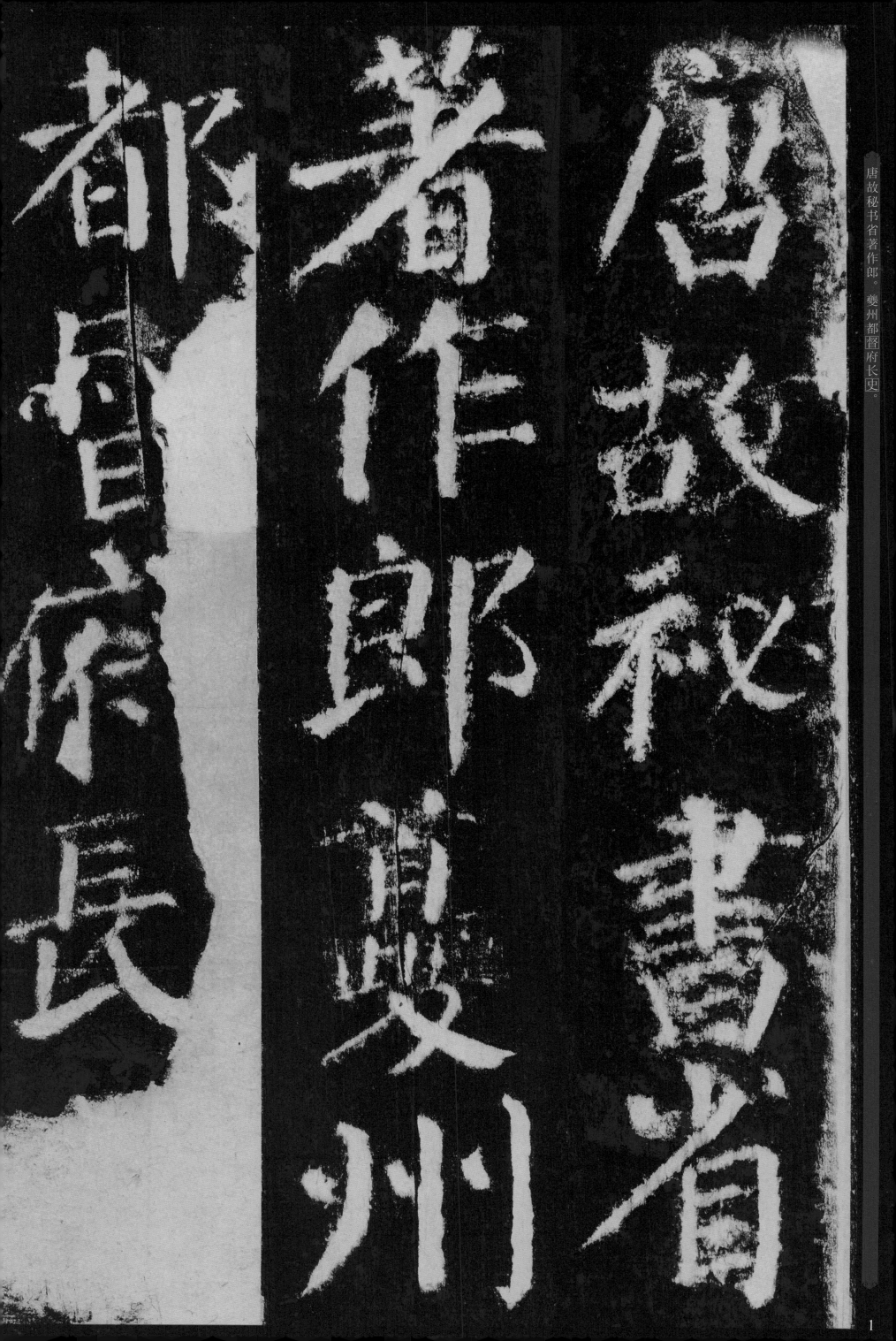

唐故秘书省著作郎。夔州都督府长史。

唐故秘书省著作郎夔州都督府长史

曾孙鲁郡曾郡开　神道碑　正议中颜君

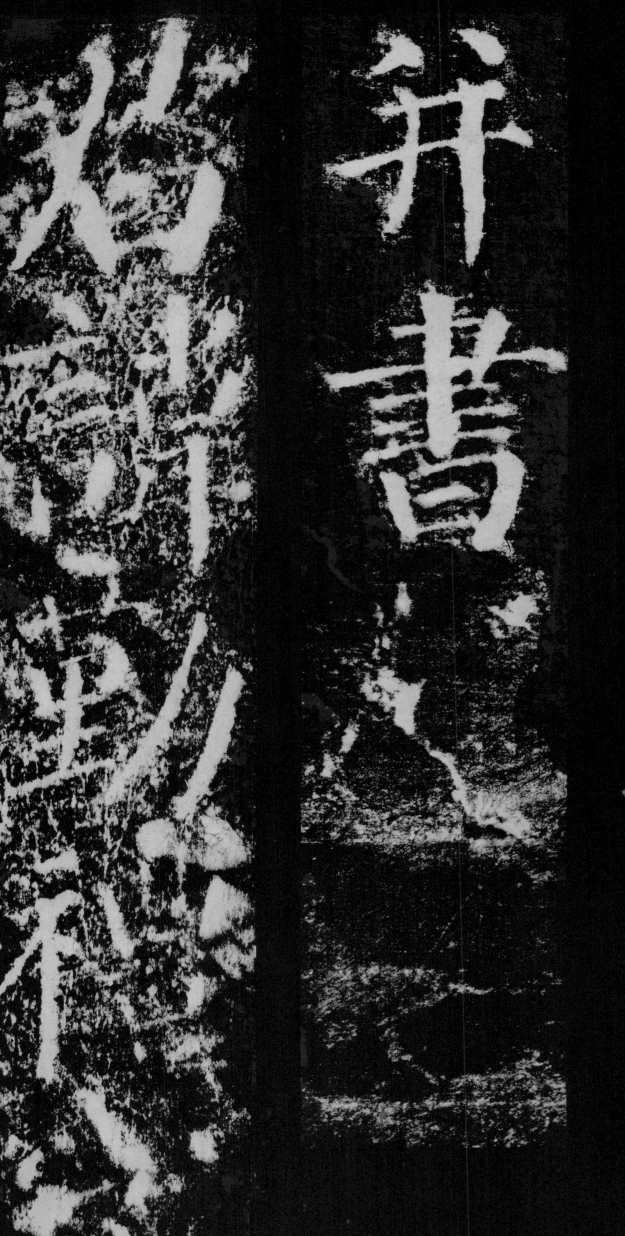

國公真卿撰

並書

勤礼

国公真卿撰并书。君讳勤礼。字

敬。琅邪临沂人。高祖讳见远。齐御史中

敬聰邪臨沂

人高祖諱

逐齊御史中

受梁武帝受
禅不食數日
一恸而絶事

見梁

湘相　屠祖　齊周

東　　禕　　固

王　　協　　中

記　　梁　　見

室　　湘

见梁。齐。周书。曾祖讳协。梁湘东王记室

参军北齐绘事黄

祖讳之推

開侍郎隋東

門宮學士齊

有侍郎始自南

门侍郎。隋东宫学士。齐书有传。始自南

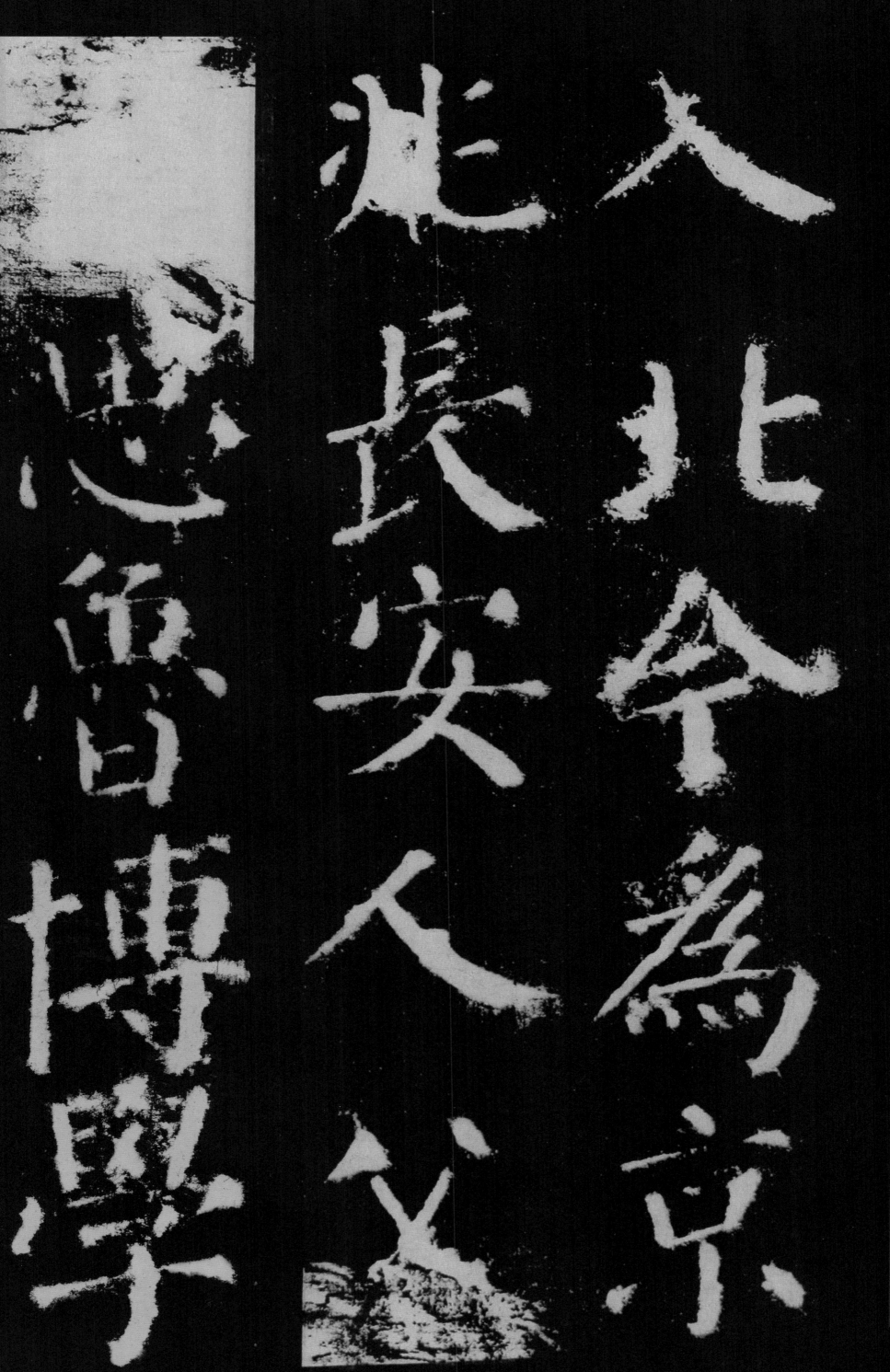

今为京

北今为京

兆长安人父

思鲁博学

善属文

尤工

詁訓

仕隋司

經局校

書東

宮學士長寧

王侍讀與沛

國劉臻辯論

經義。臻屢屈焉。齊書黃門傳云。集序君

經義臻屢屈焉齊書黃門傅云集序君

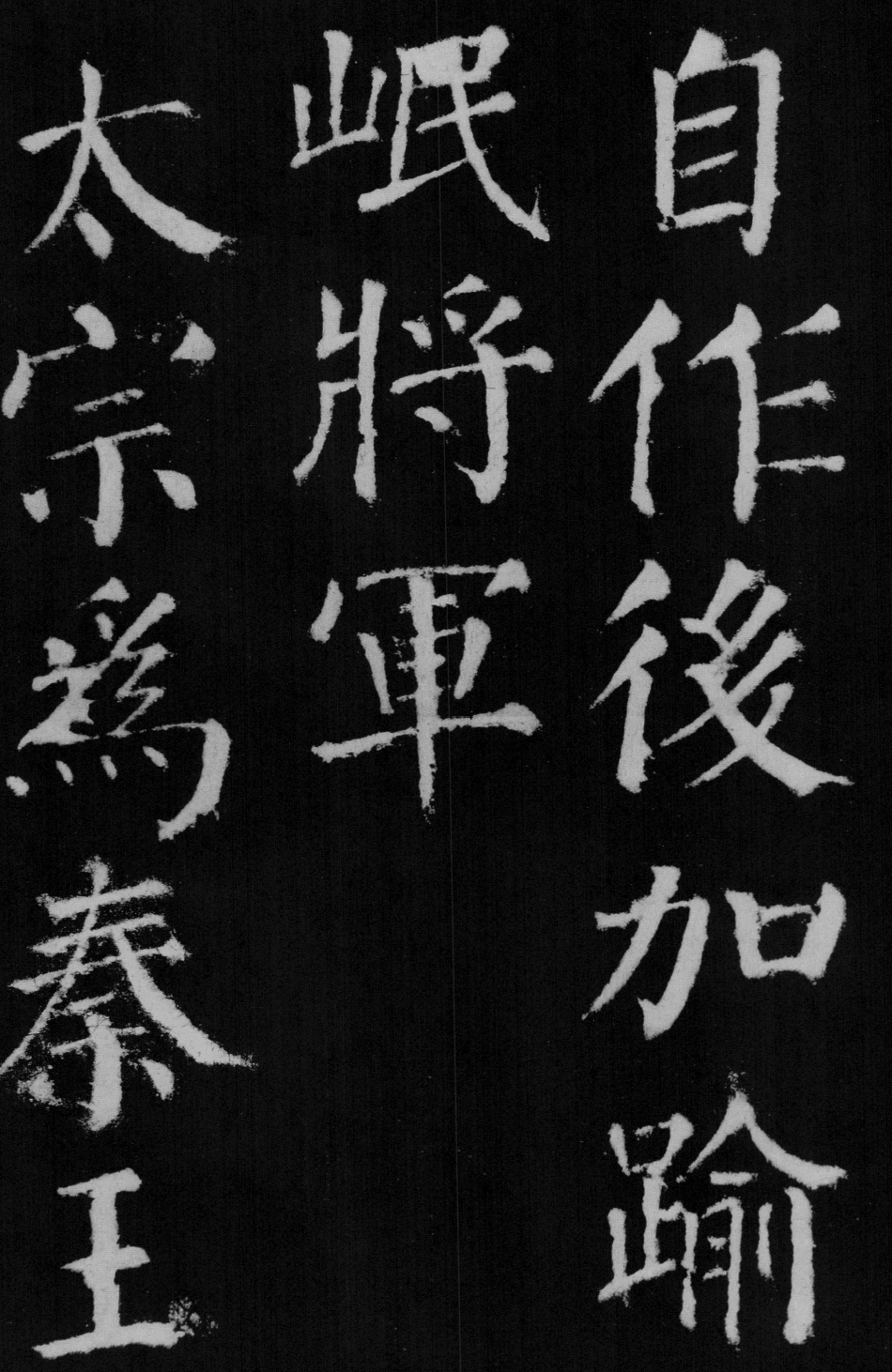

太宗為秦王岷將軍自作後加

自作。后加逾岷将军。太宗为秦王。

精選僚屬拜

記室參軍加

儀同娶御正

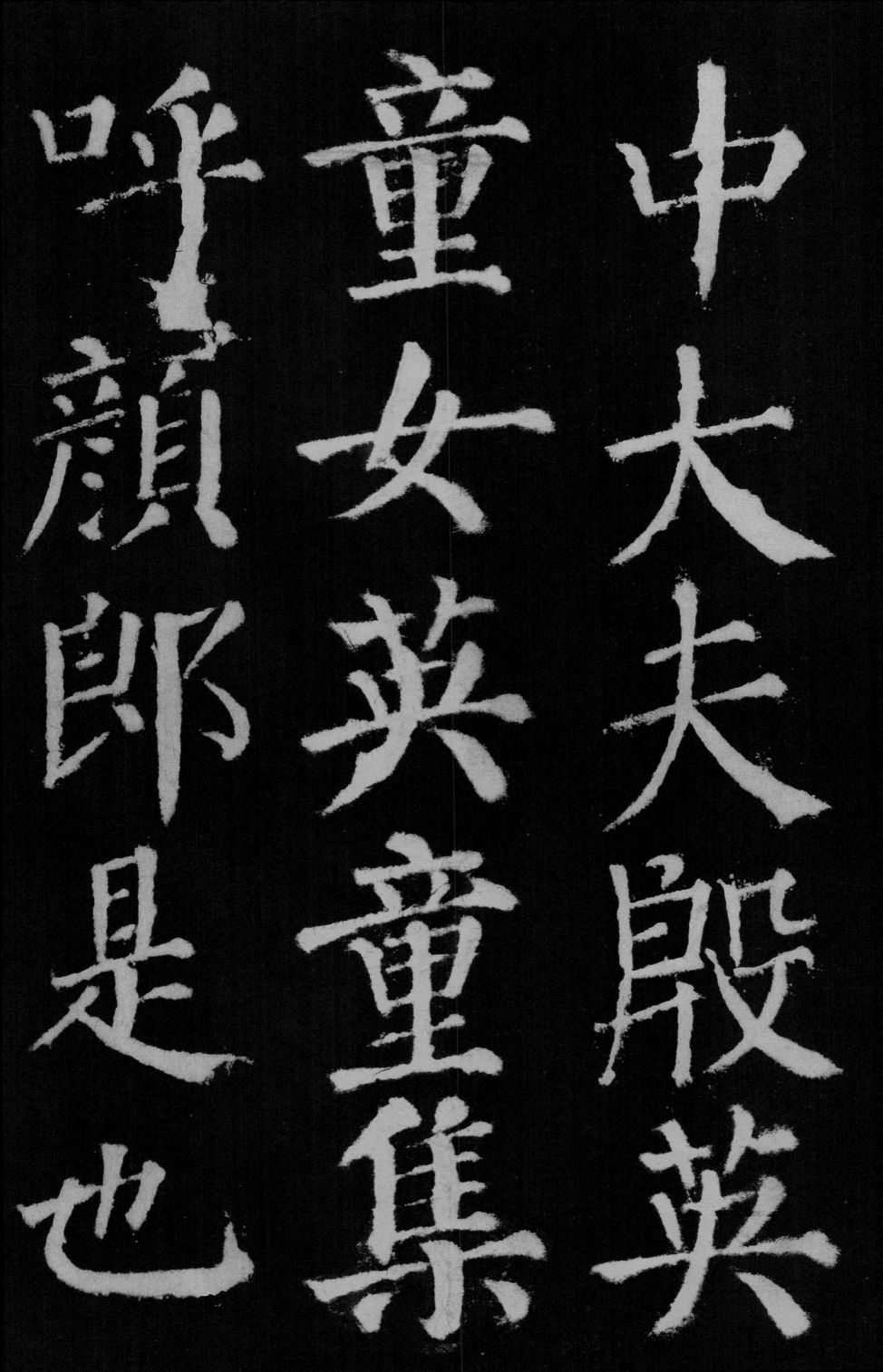

中大夫殷英童女英童集呼顏郎是也

更唱和者三
十餘首溫大
雅傳云初君

雍在隋入
懋倶仕东
楚仕東宫
與来宫弟
意宫弟懋
彦弟俱楚
博俱懋與

同直内史省
愍楚弟遊秦
與彦將俱典

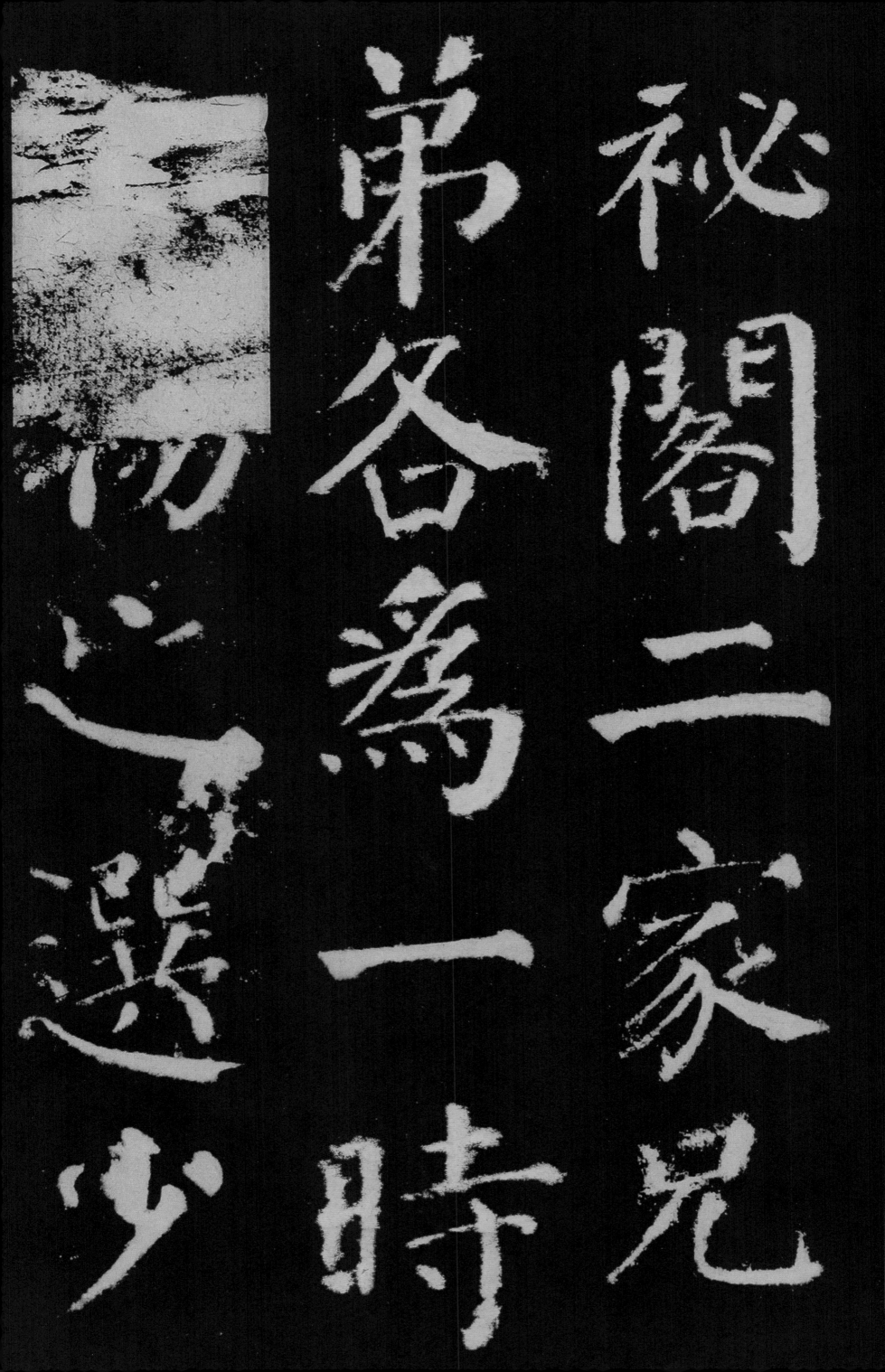

秘閣二家兄
弟各為一時
之選少

时學業顔氏

為優其後職

位溫氏為盛

事具唐史君幼而朗晤識量弘遠工于

篆籀。尤精诂训。秘阁司经史籍。多所刊

篆籀尤
精诂
训秘
阁司
经

史籍
多所
刊

定義寧元年
十一月從
太平京城

朝散正议

大夫勋解

朝散正议大夫勋解秘书省校书

鎧曹參軍兇

右領左右府

郎武德中授

年十一月。授轻车都尉。兼直秘书省。贞

平十一月授

輕車都尉兼

直秘書省貞

观三年六月

兼行雍州参

军事六年七

月。授著作佐郎。七年六月。授詹事主簿。

授著作佐郎七季六月

郎七

授詹事主簿王

转太子内直监加崇贤馆学监宫废出

補蒋王文學

弘文館學士

孔徽元秊三

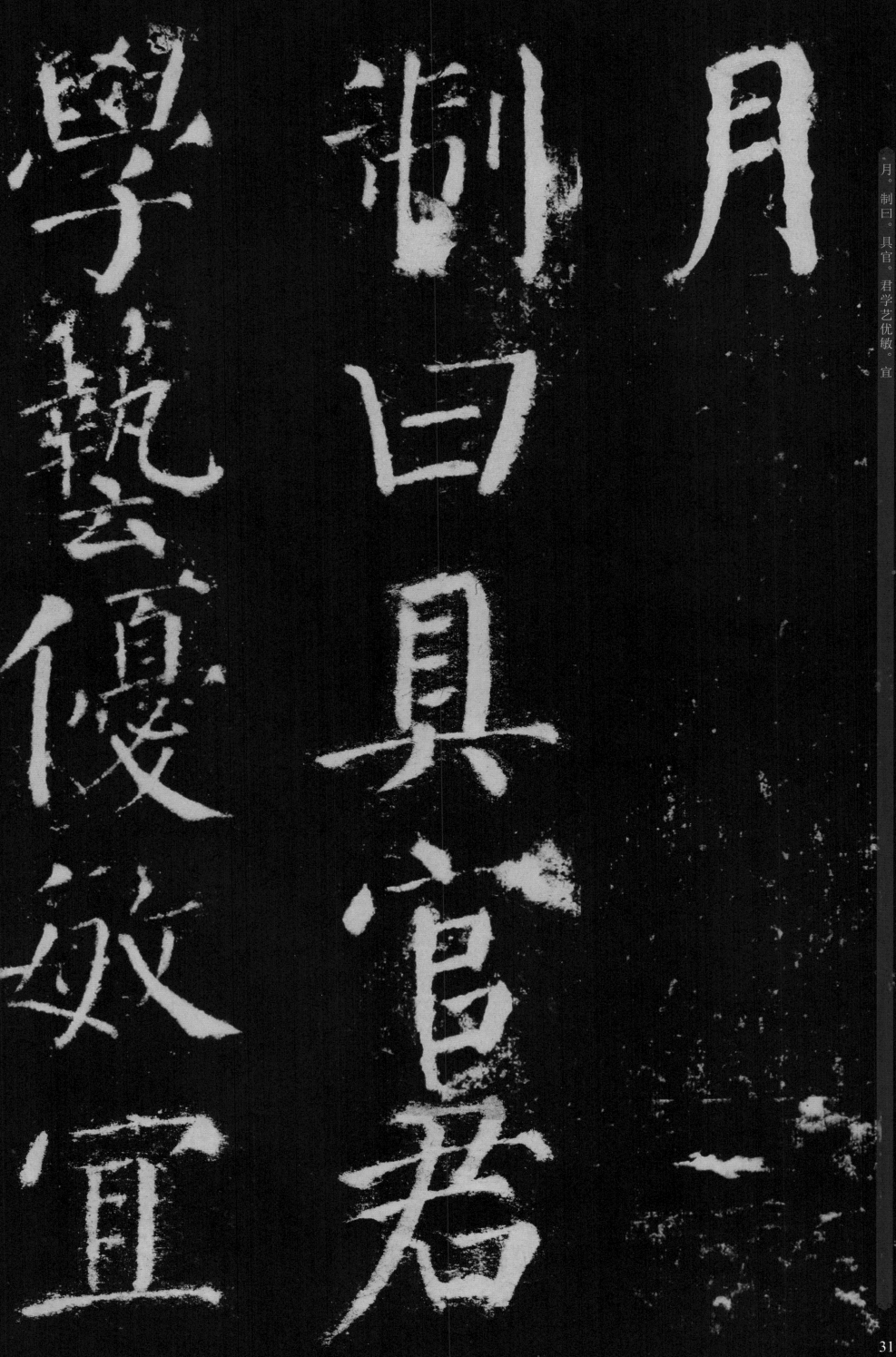

月制曰具官君學藝優敏宜

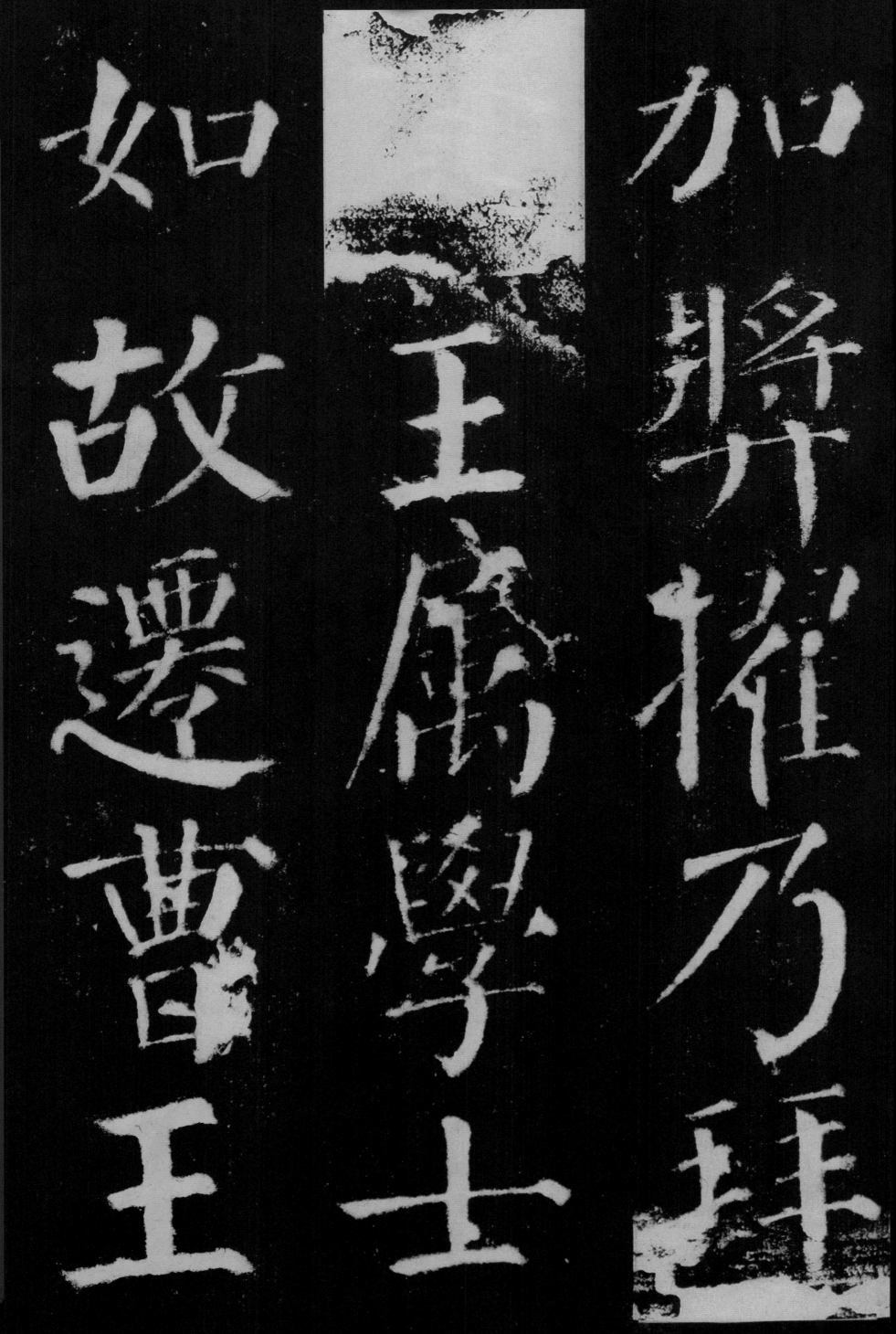

加奖擢。乃拜陈王属。学士如故。迁曹王

來無何拜秘書省著作郎君與兄秘書

鹽師古禮部

待郎相時齊

名侍郎相時

監郎時齊

上相齊

監時名

名齊監

監名與

上監君

監與同

同君

時為崇賢弘文館學士禮部為天冊府



时为崇贤。弘文馆学士。礼部为天册府

學士弟太子

通事舍人

德又本令於

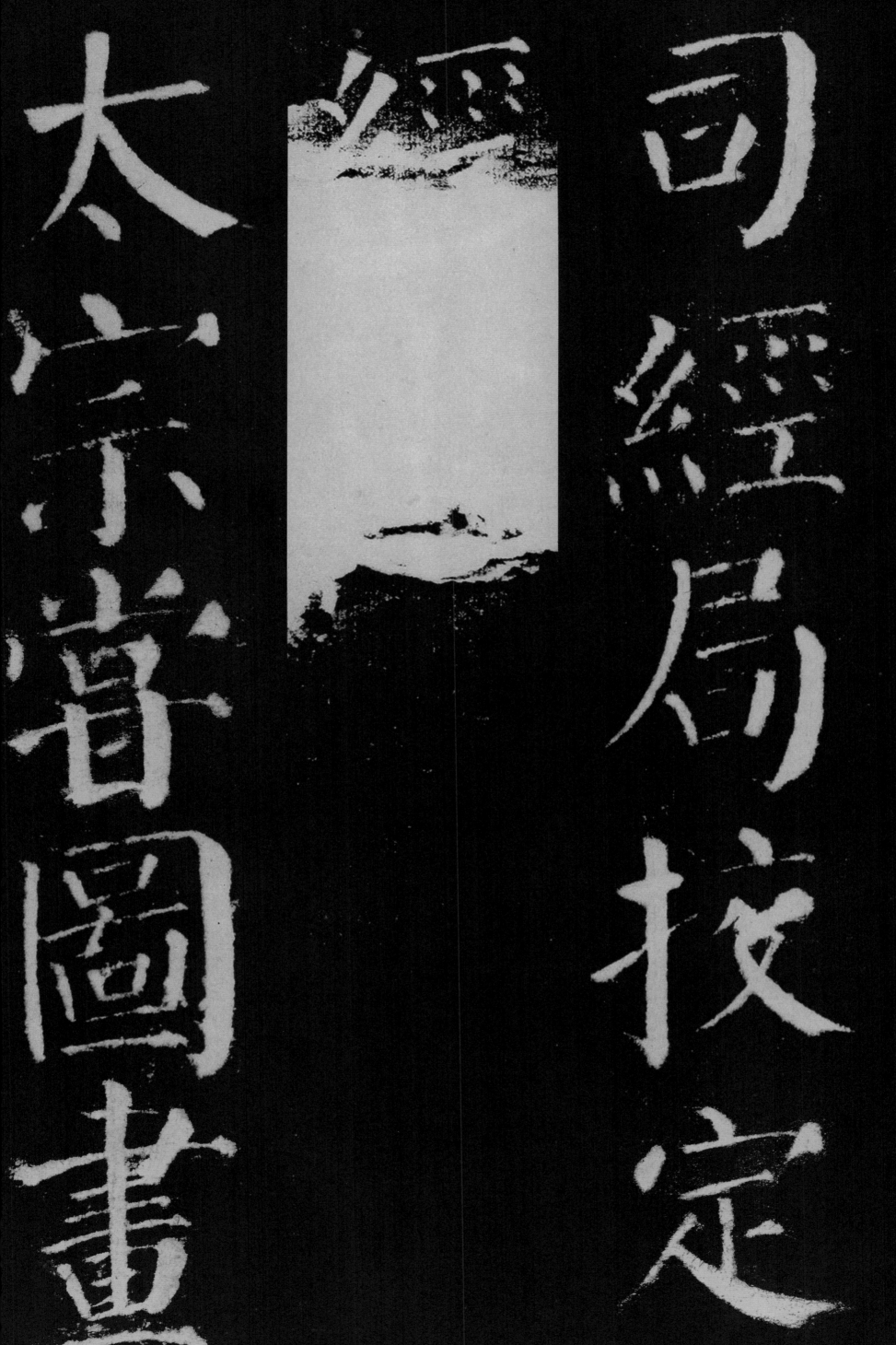

司經局校定

經

太宗嘗圖畫

崇贤诸学
士命监
为赞以
君与监兄
弟

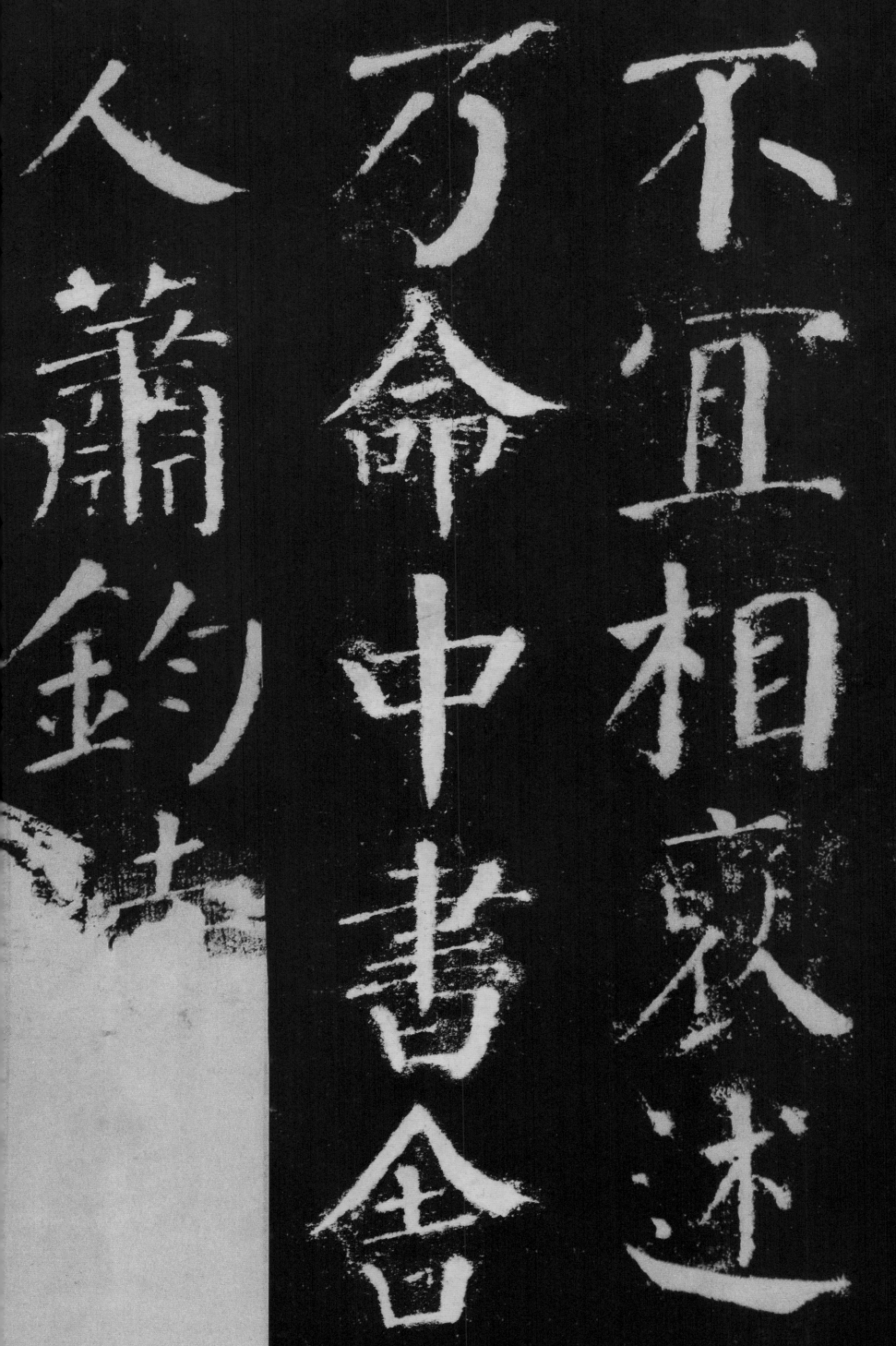

人萧鈞 命中書舍 不宜相褒述

依仁服

义懷文守

傾道自居

雖終日德彰素里

素里行成

窯鶴籥馳

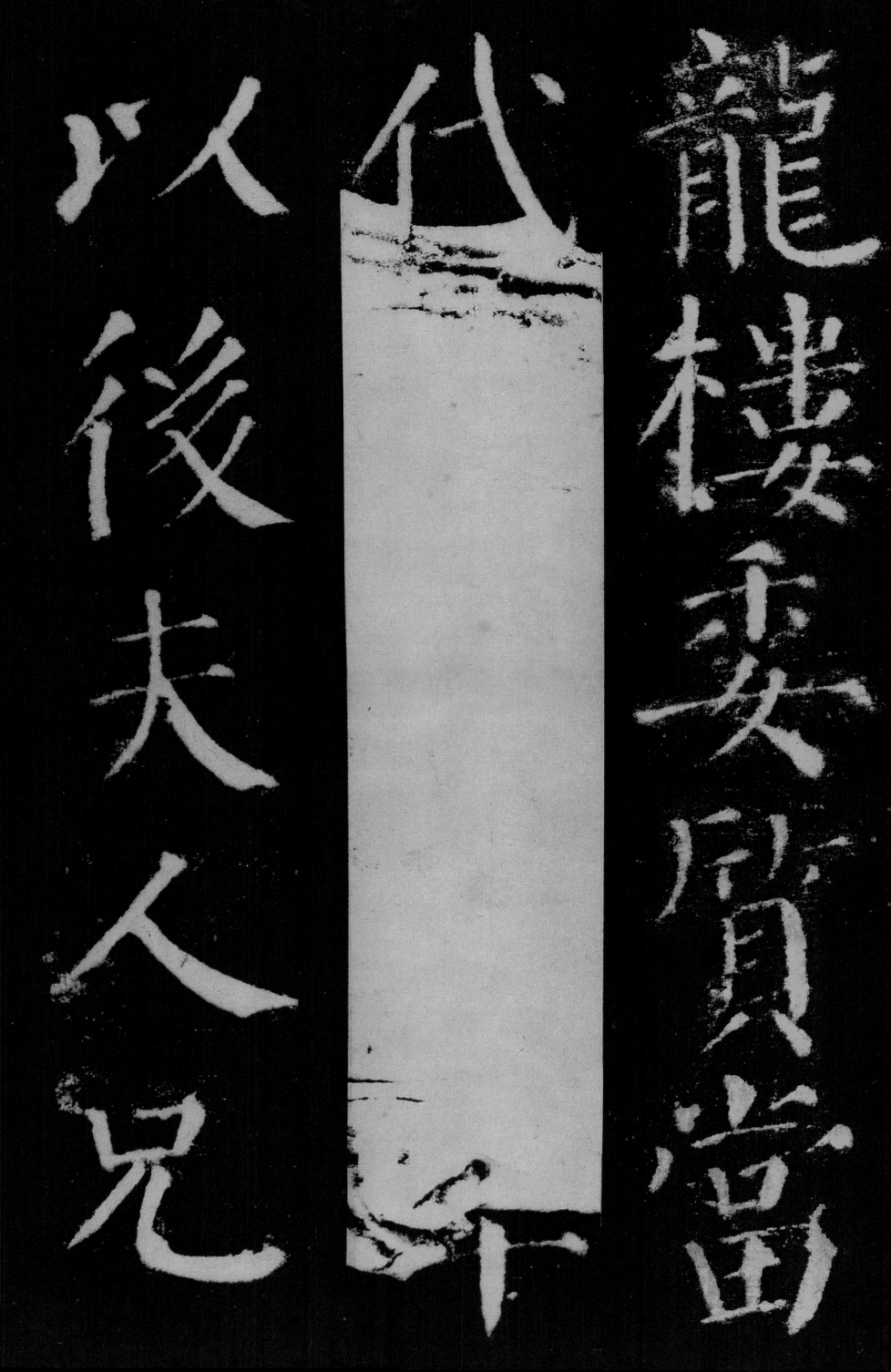

龙楼委质。当代荣之。六年以后。夫人兄

龍樓委質當代

以後夫人兄

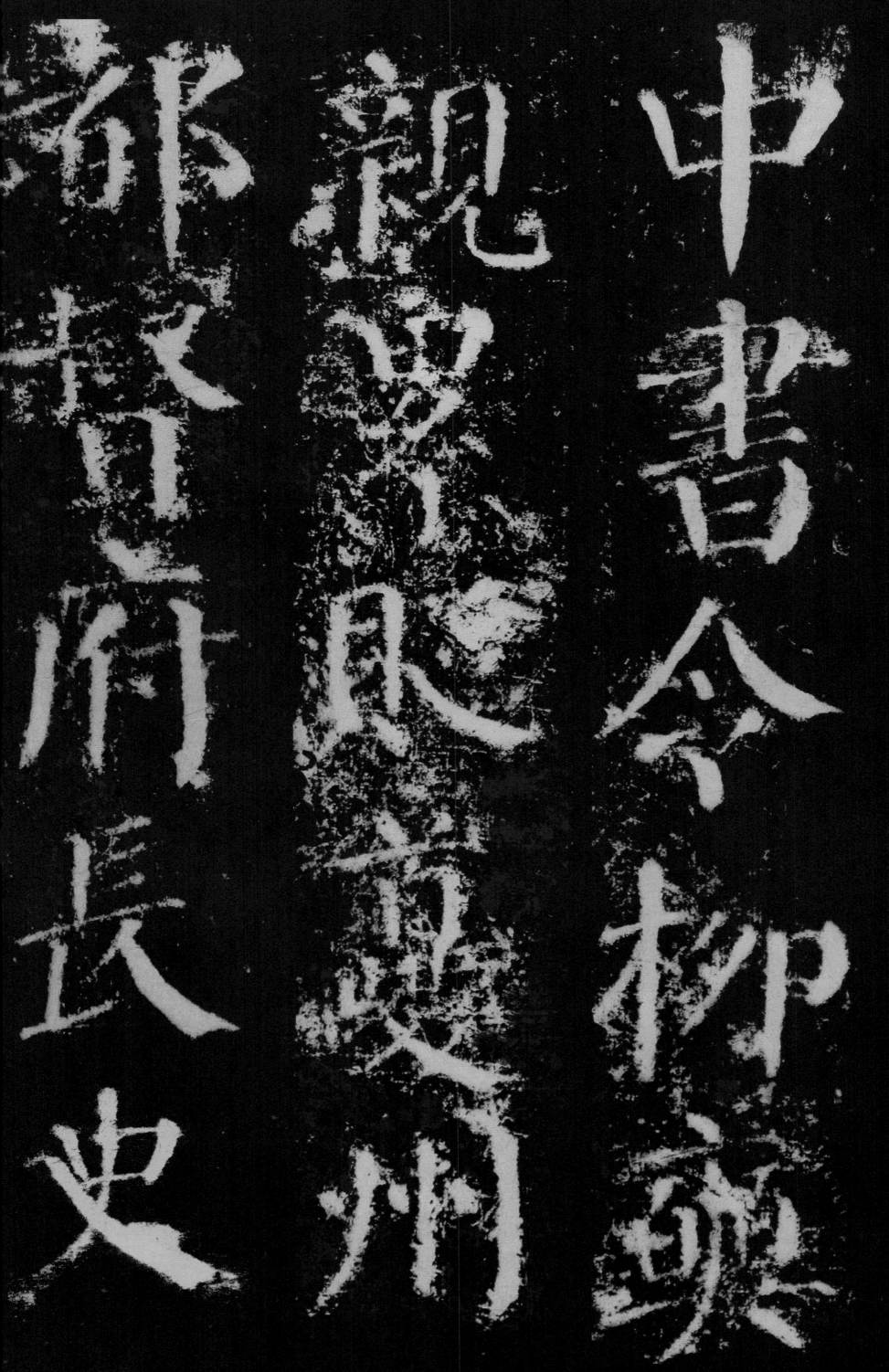

中書令柳

親

督府長史

觀

督府

史

明庆六年。加上护军。君安时处顺。恬无

明
慶
六
季
加

上
護
軍
君
安

時
處
順
將
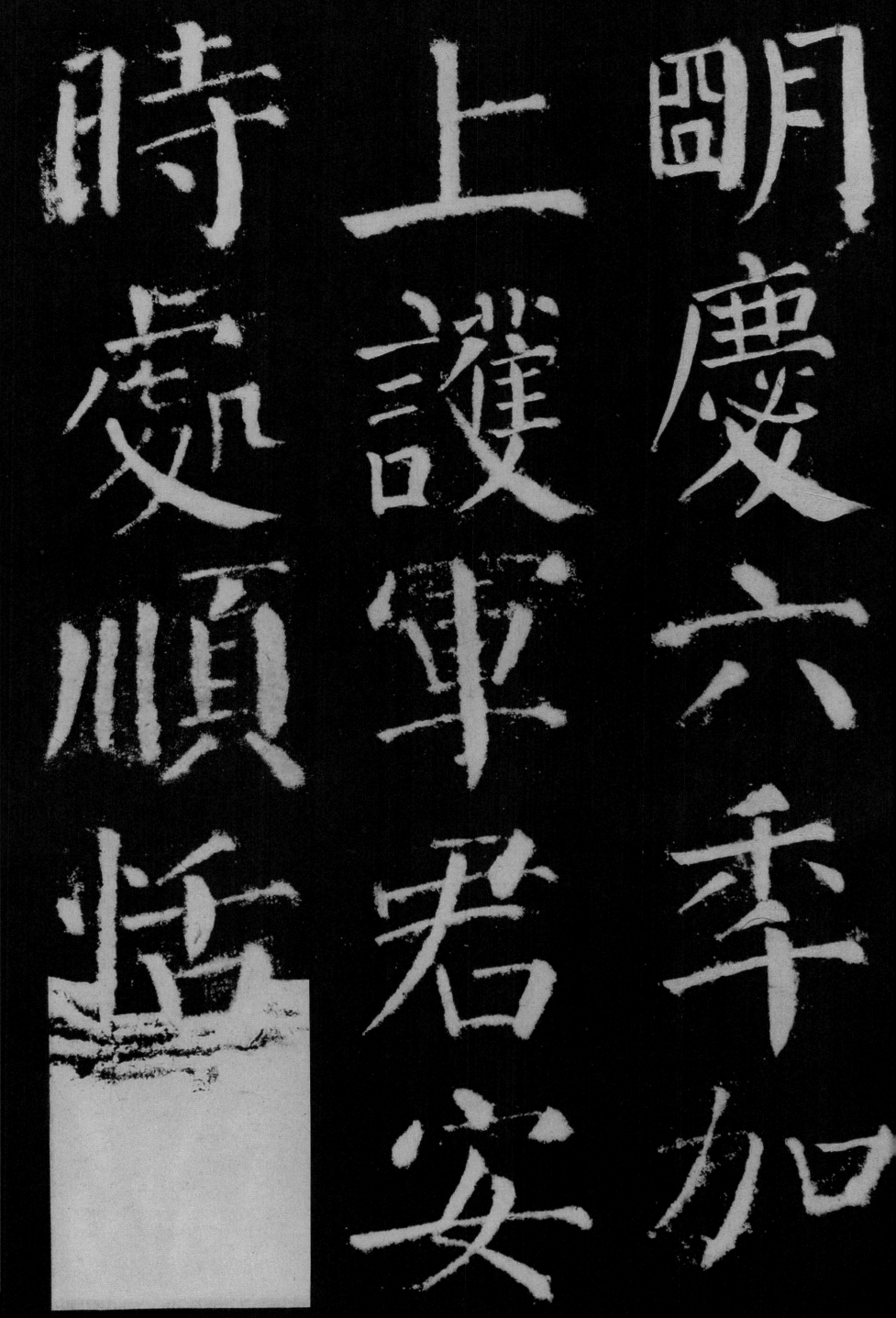

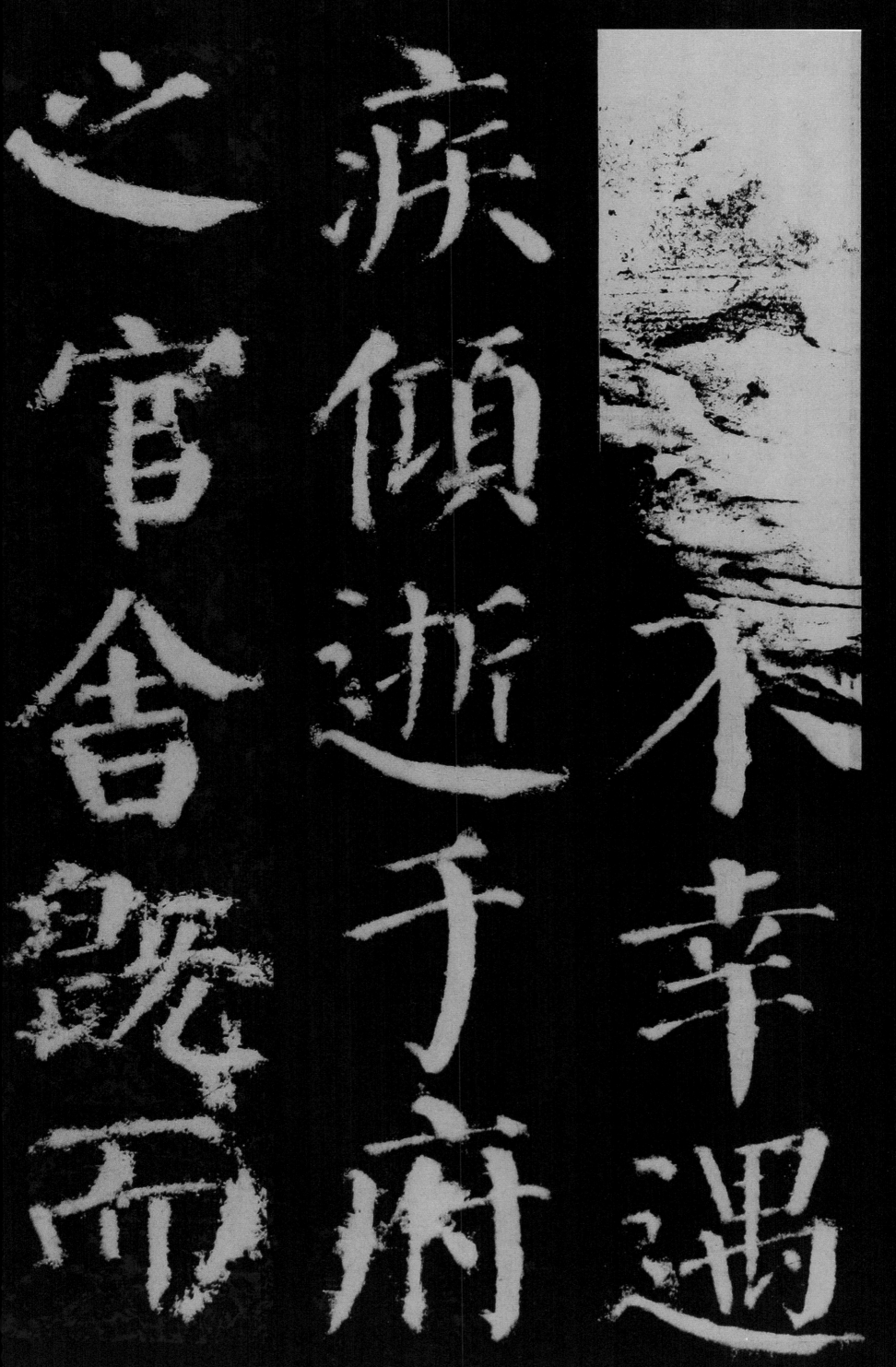

不幸遇疾傾逝于府之官舍既而

45

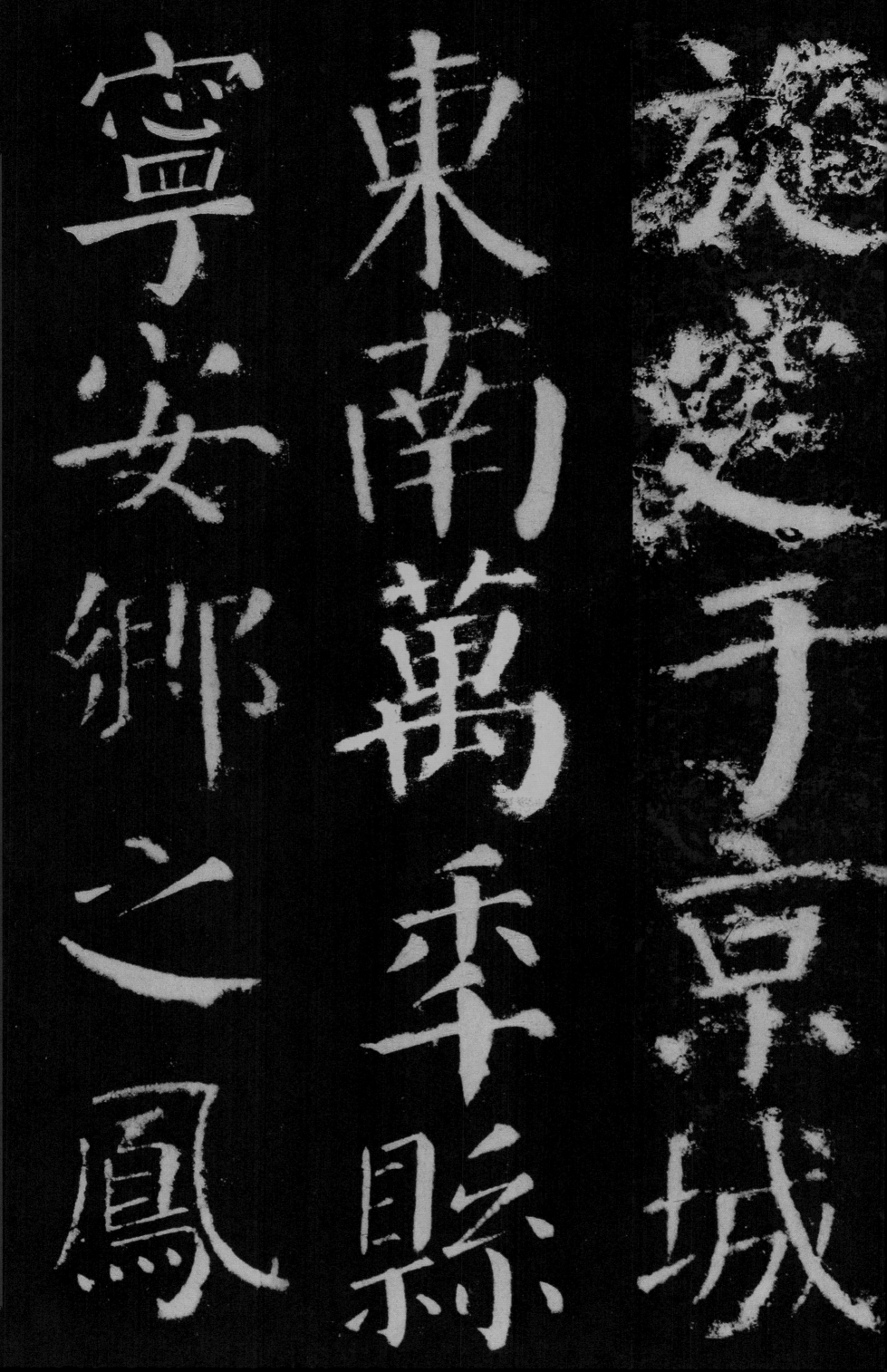

窆之于京城東南萬年縣寧安鄉之鳳

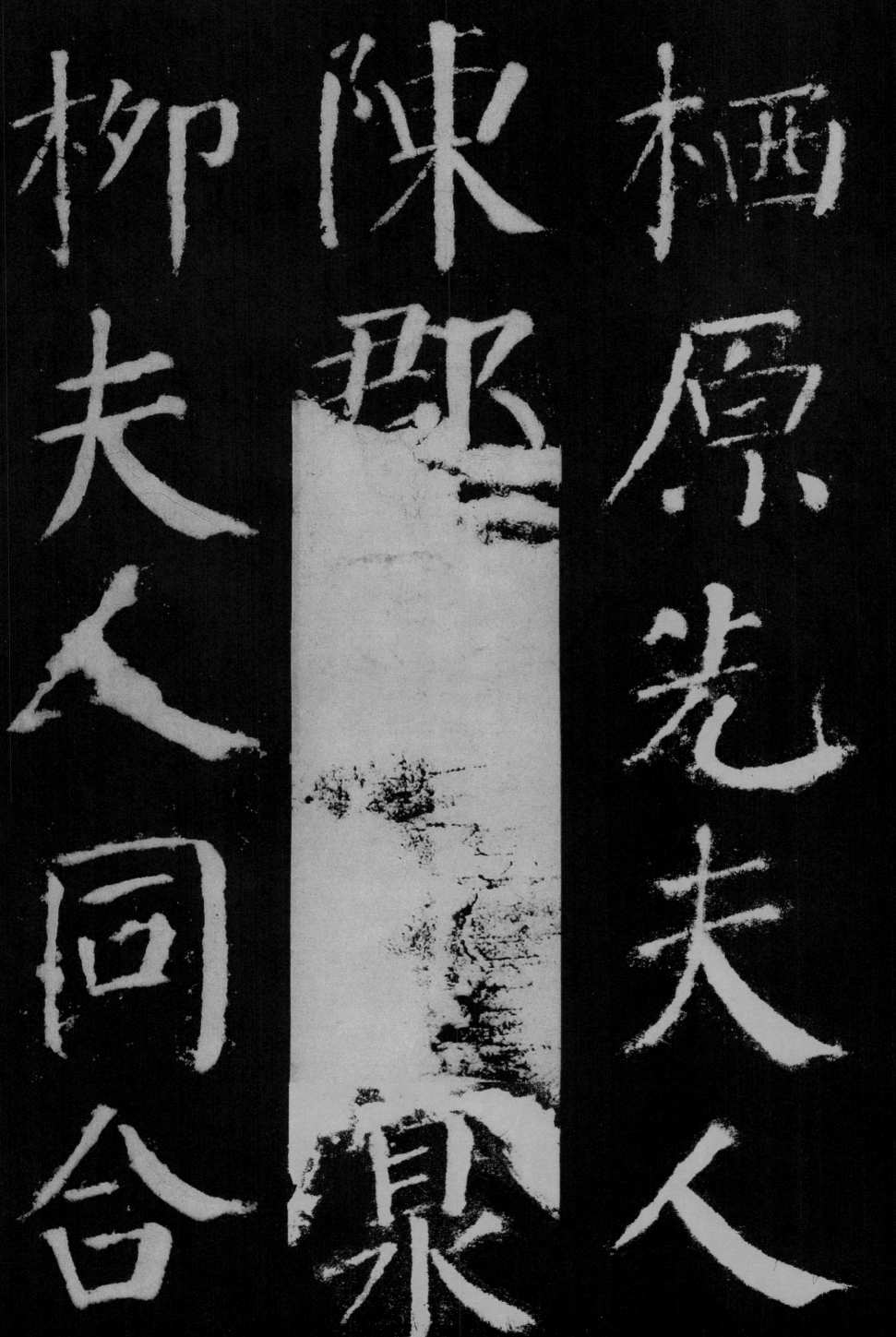

栖
原
光
夫
人

陈
郡
夫
人
同

柳
夫
人
同
合

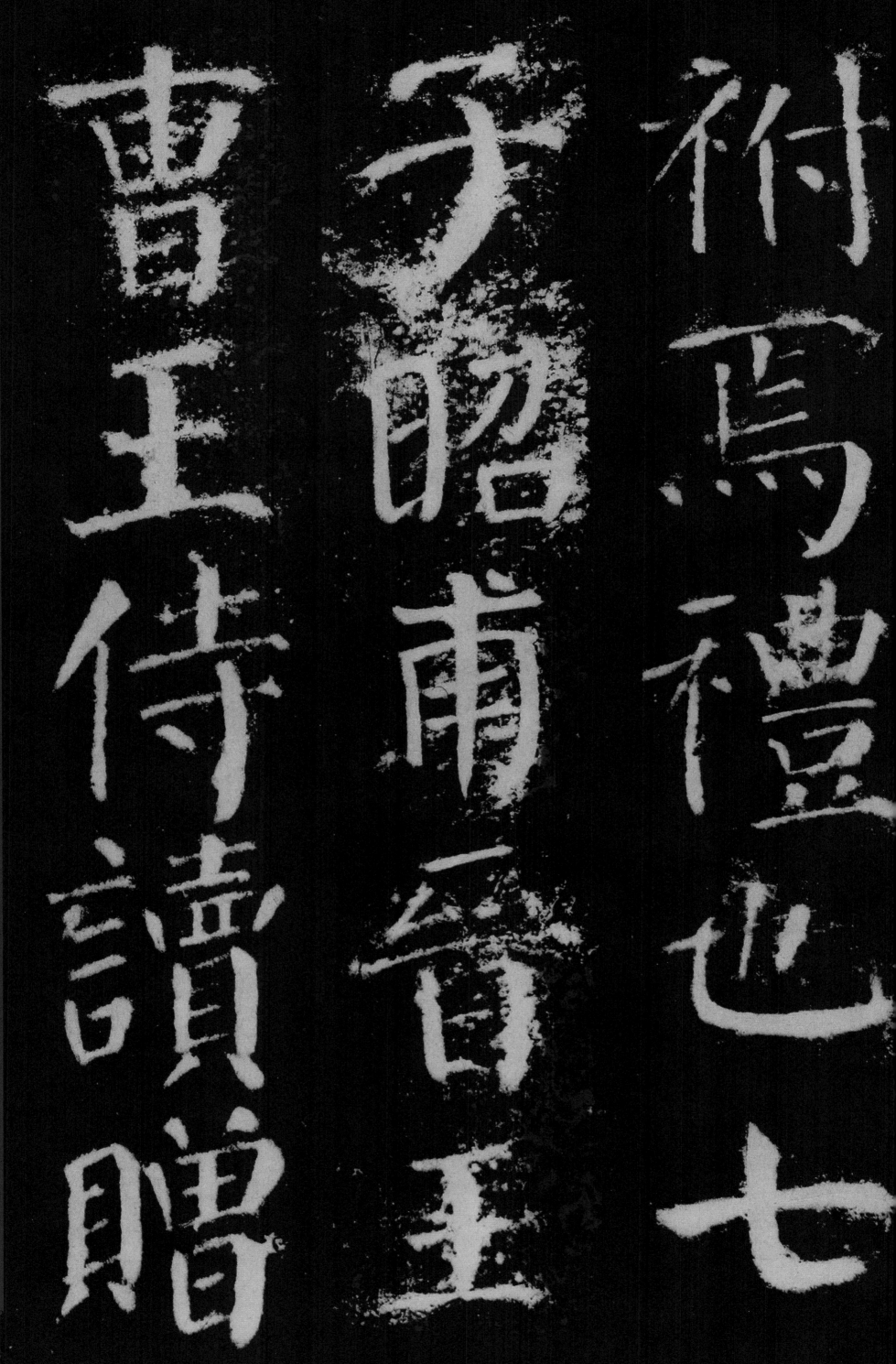

衬焉。礼也。七子。昭甫。晋王。曹王侍读。赠

祔焉礼也七子昭甫晋王曹王侍读赠

華州刺史事具真卿所撰神道碑敬仲

吏部郎中事具刘子玄神道碑殆庶无

恤辟非少連務滋皆著学行以柳令外

恤。辟非。少連。务滋。皆著学行。以柳令外

51

物不得仕進孫元孫與舉進士考功員外

劉奇特標闊

之名動海內

從調以書判

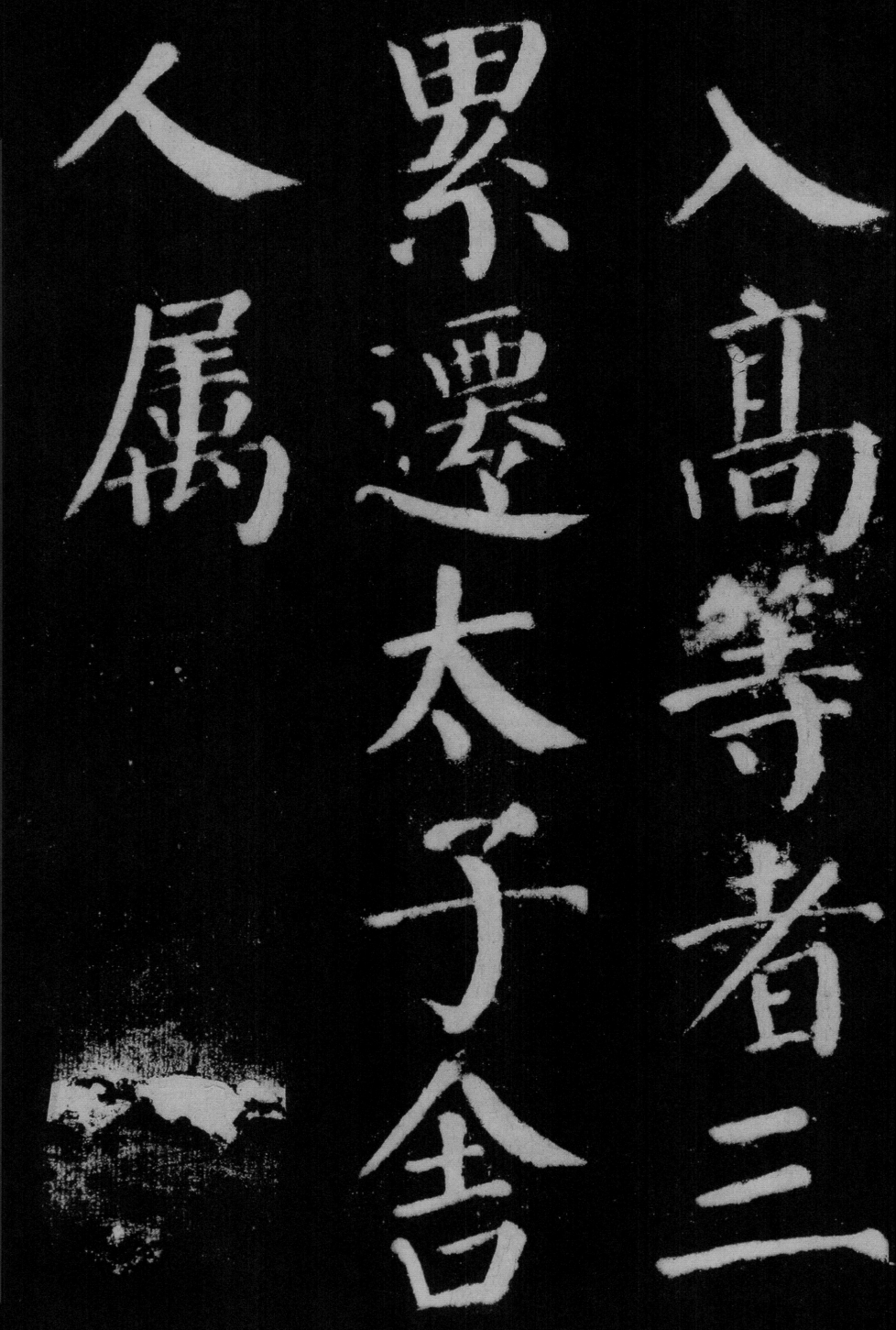

入高等者三

累遷太子舍

人属

玄宗監國專
掌令畫滁沂
豪三州刺史

赠秘不書監惟貞頻以書判入高等歷畿

赤尉丞太子

文学薛王友

贈國子祭酒

太子少保德
業具陸據神
碑會宗襄

州
茶
軍
孝
友

楚
州
司
馬
澄

左
衛
翊
衛
潤

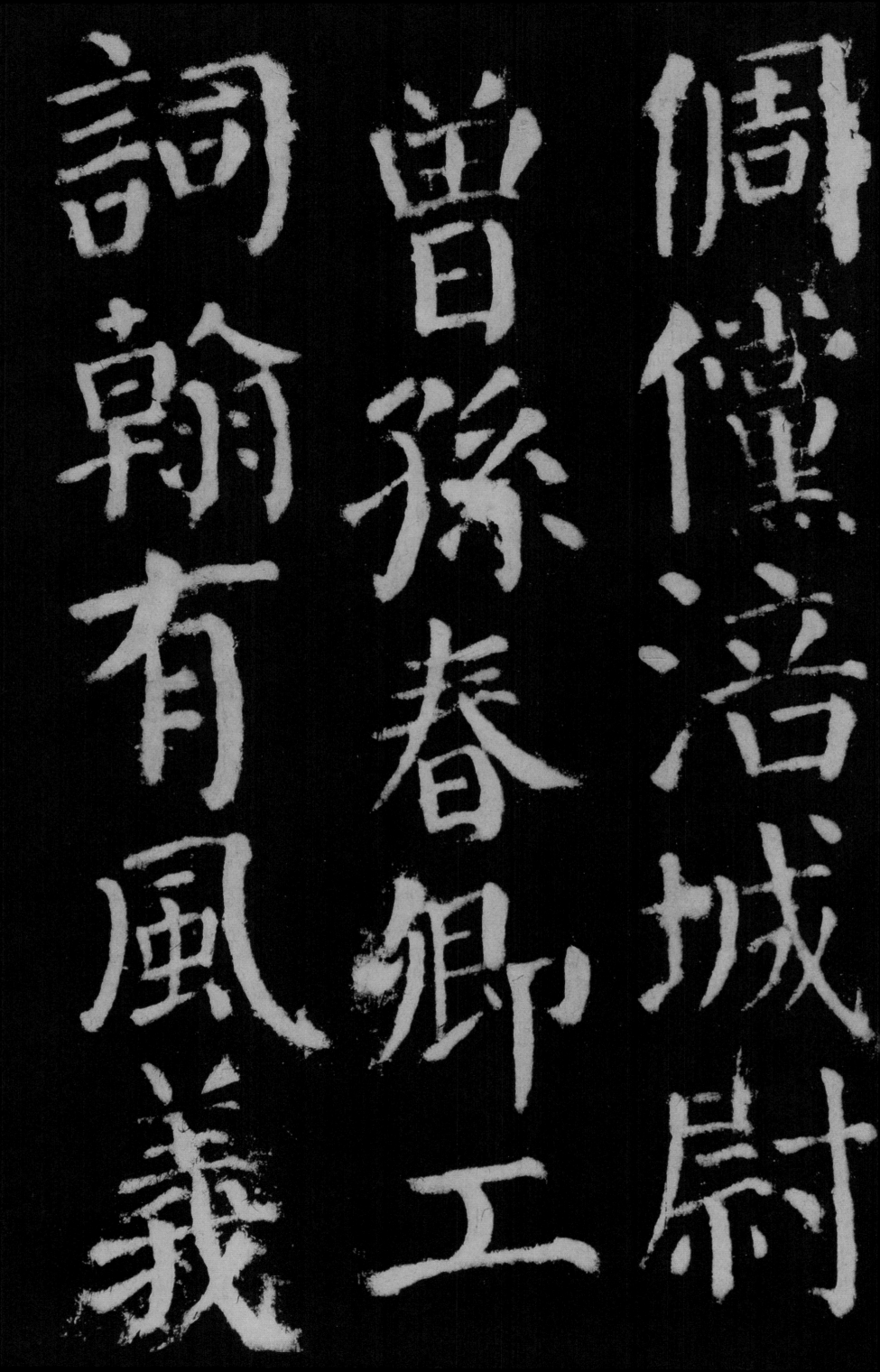

倜傥。涪城尉。曾孙。春卿。工词翰。有凤义。

倜傥涪城尉曾孙春卿立工词翰有风义

明經拔萃屋

故淅經拔萃屋

故相國蘇頲 蜀二縣尉 相國蘇頲

举茂才。又为张敬忠剑南节度判官。假

举茂才又为

張忠剑南

節度判官假

师承杲卿忠烈有清识吏干累迁太常

丞攝常山太
守敕逆賊安
禄山將李欽

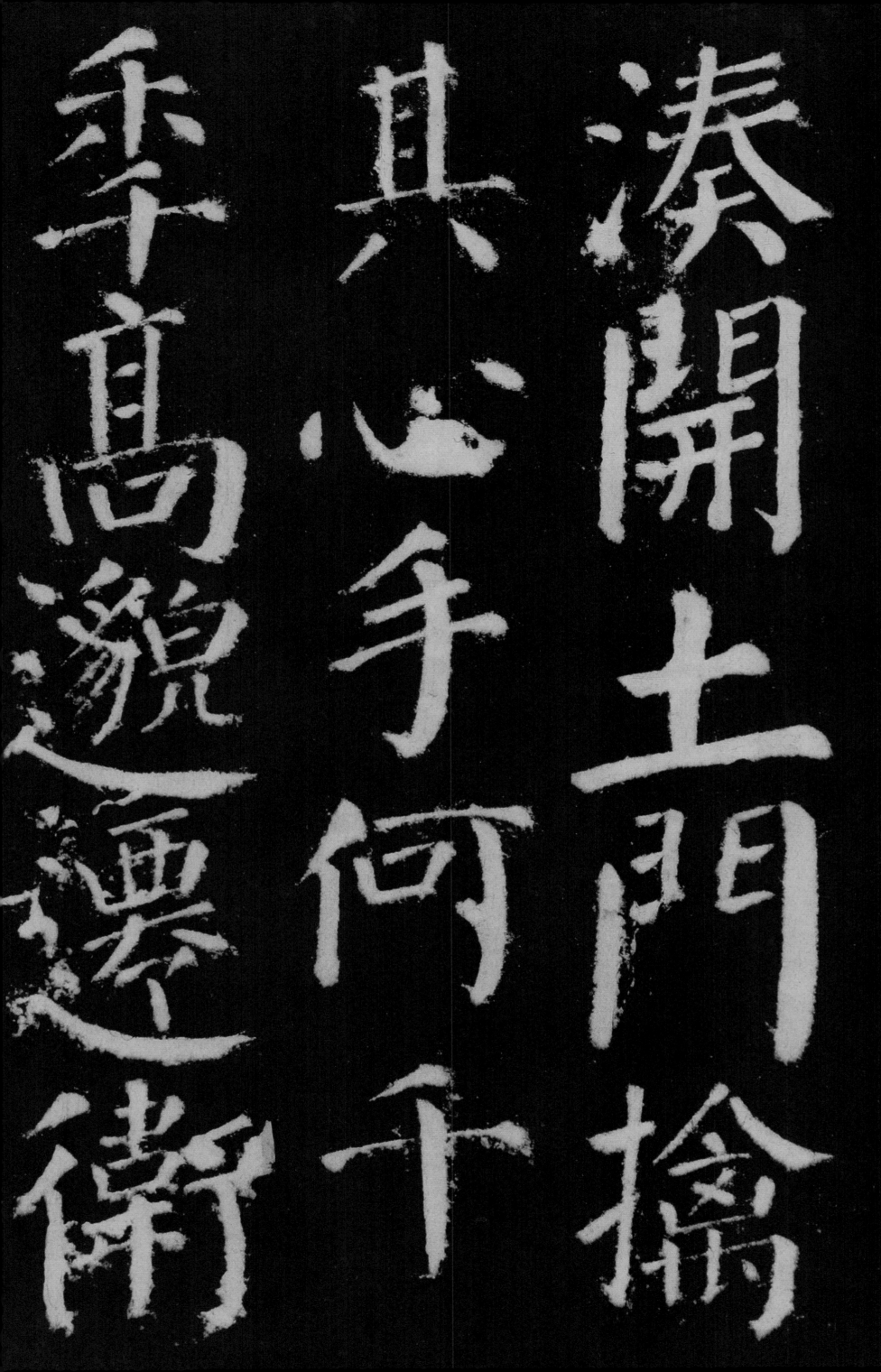

尉卿兼御史

中丞城守陷

贼東京遇害

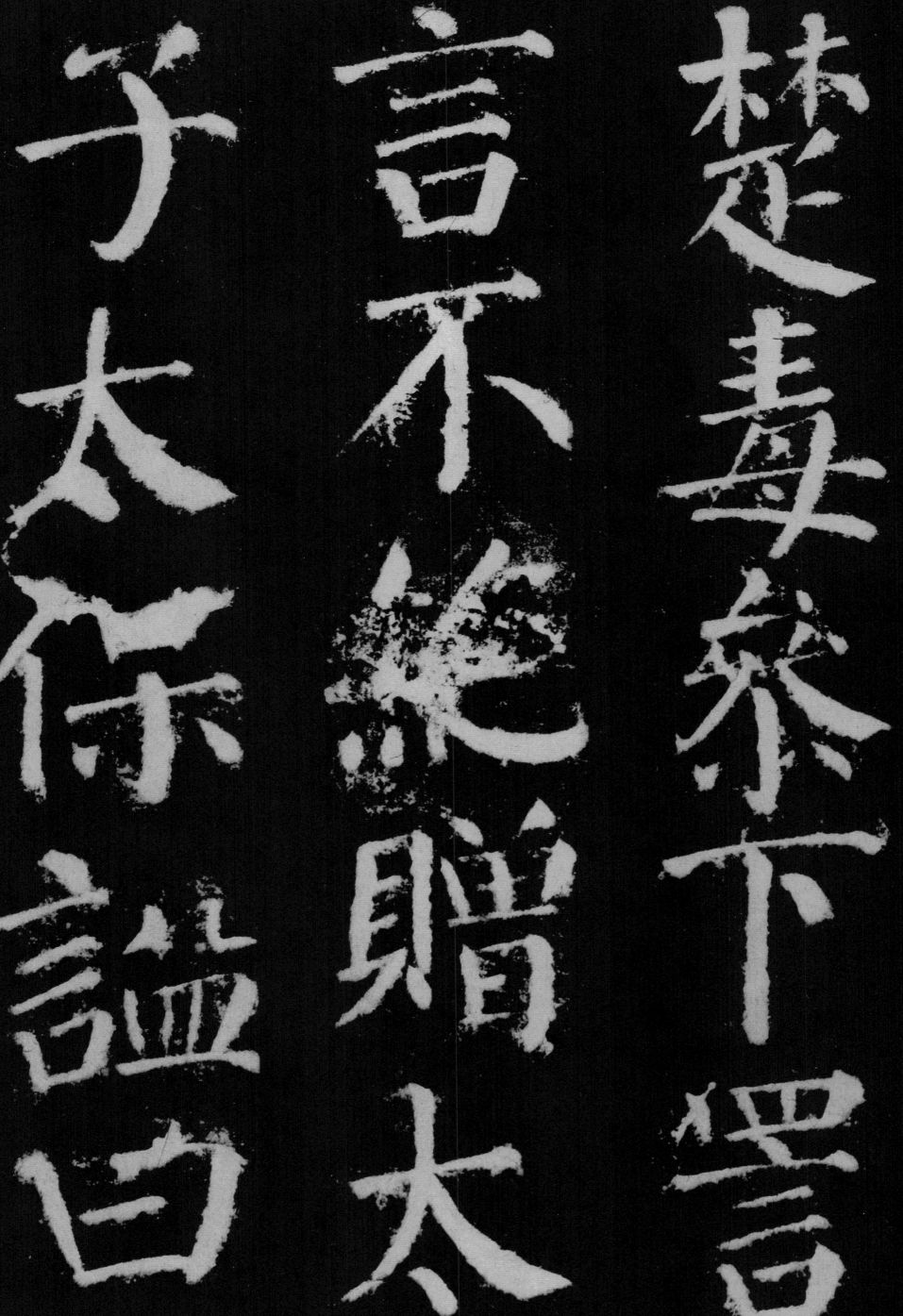

楚毒参下詈言不絶贈太子太保謚

忠。曜卿。工诗善草隶。十六以词学直崇

忠曜卿工詩

善草謀十六

以詞學直崇

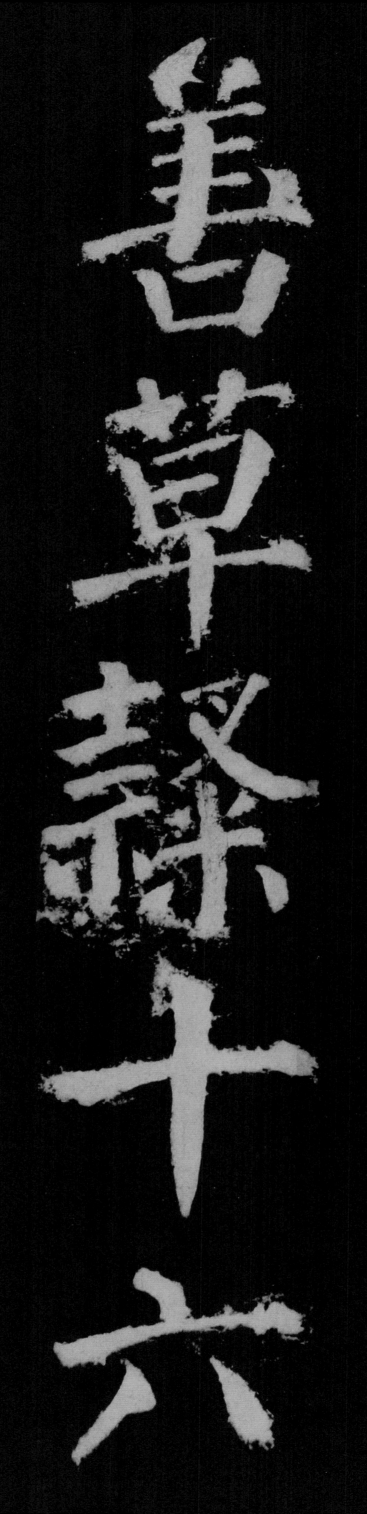
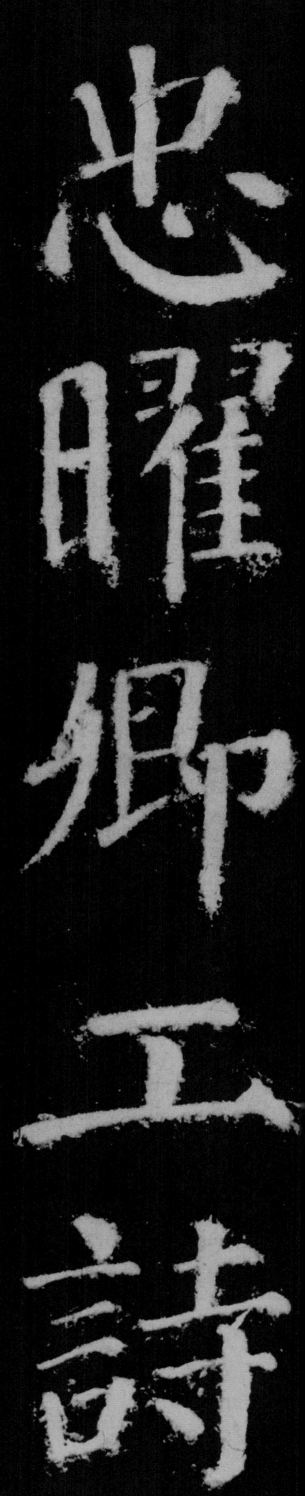

文館。淄川司馬。旭卿。善草書。胤山令。茂

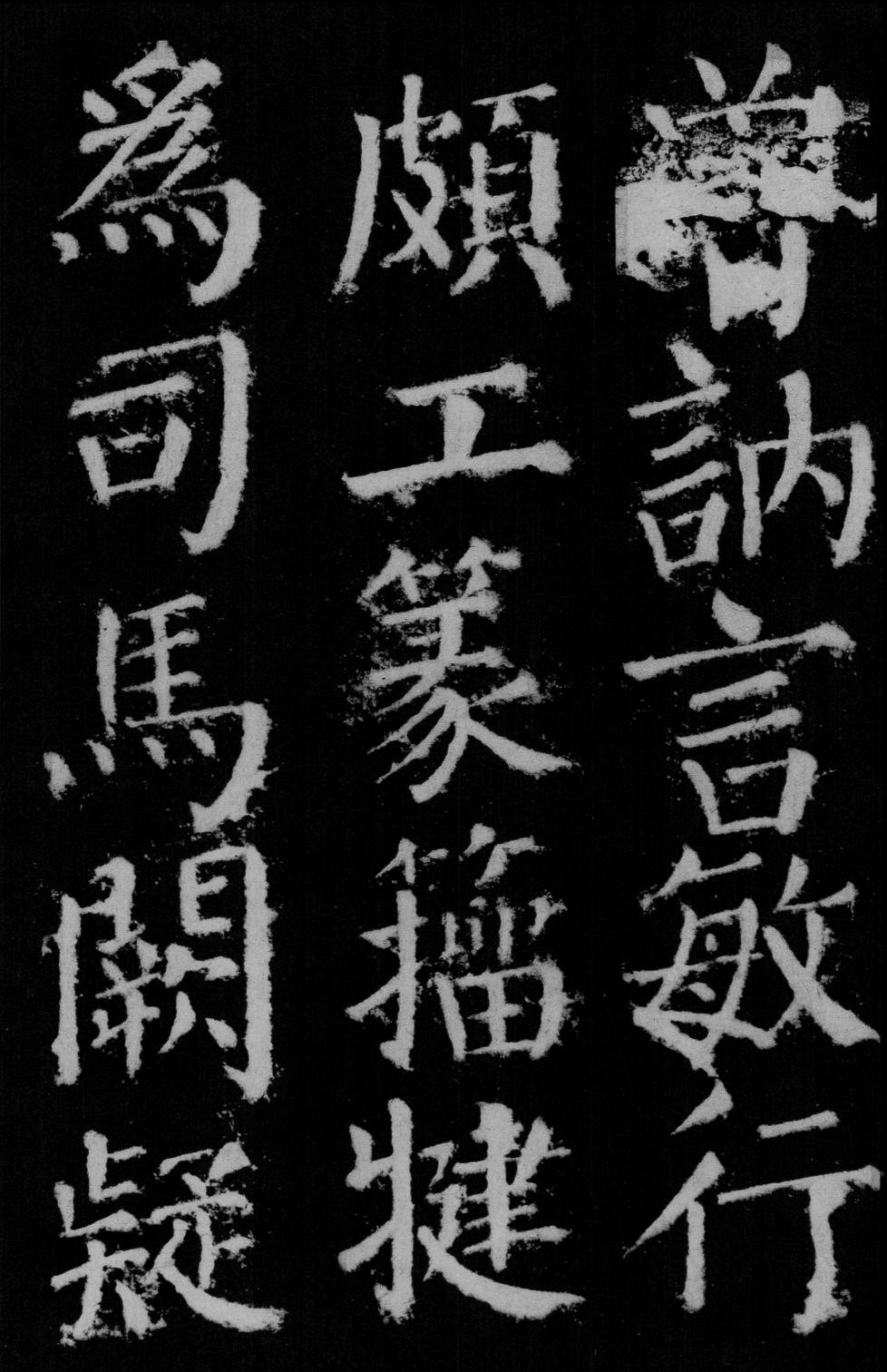

曾。讷言敏行。颇工篆籀。犍为司马。阙疑。

仁孝善書詩春

秋杭州叅軍

允南工詩人

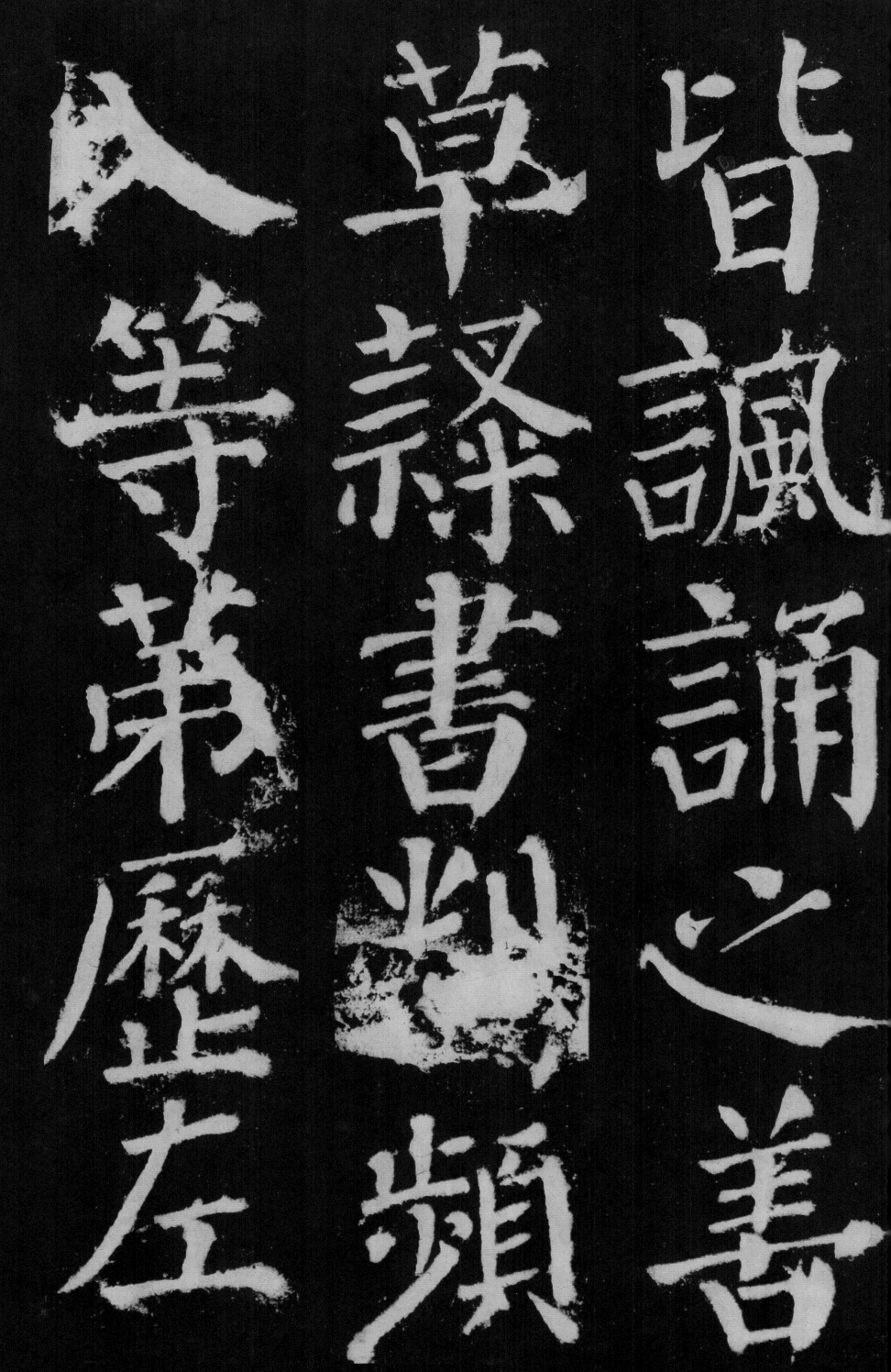

皆諷誦之善

草禄書判嶺

今等第歷竝左

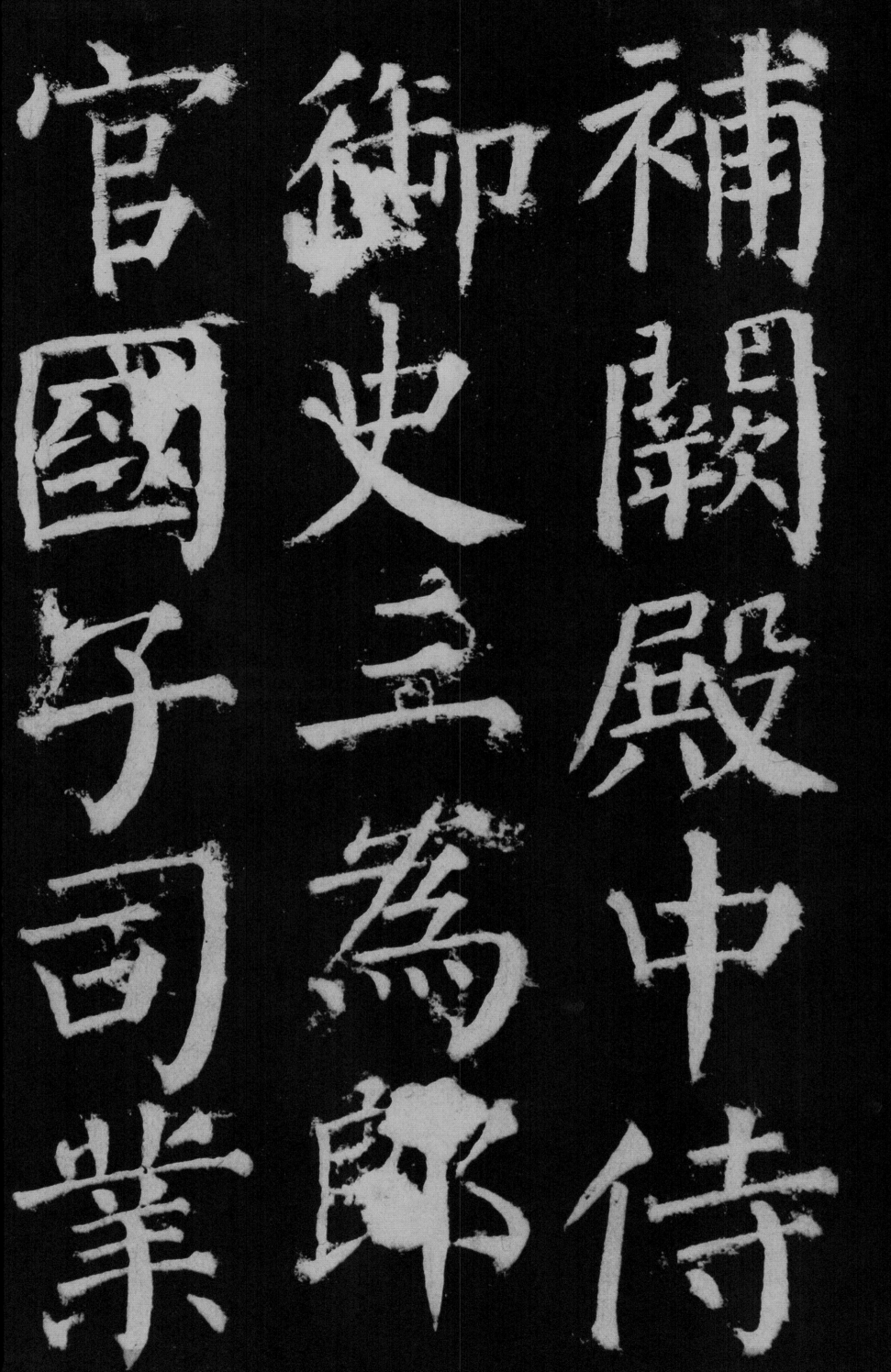

补阙。殿中侍御史。三为郎官。国子司业。

補闕殿中侍
御史三為郎
官國子司業

金乡男。乔卿。仁厚有吏材。富平尉。真长。

金乡男

乔卿

仁厚有吏材

富平尉

真长

耿令舉明照
幼輿敦雅有
醢藉通班漢

書左
清道
率
府兵
曹真
卿
舉進
士校
書

陕逸郎

使醴举

王泉文

铁尉詞

清白名闻

為憲官九為

省官荐為節

臧探採
敦使訪
寶魯觀
有郡察
使公

能舉

能舉昳

宰延昌

令

能延昌四為御率

史究大尉郭御

行軍司馬　陵少尹荊南　子儀判官江

卿晋卿邻
亢卿充
國質
早質多卿
世無邻
名卿
卿

倜佶伋倫佪

為武官玄孫

絃通義尉没

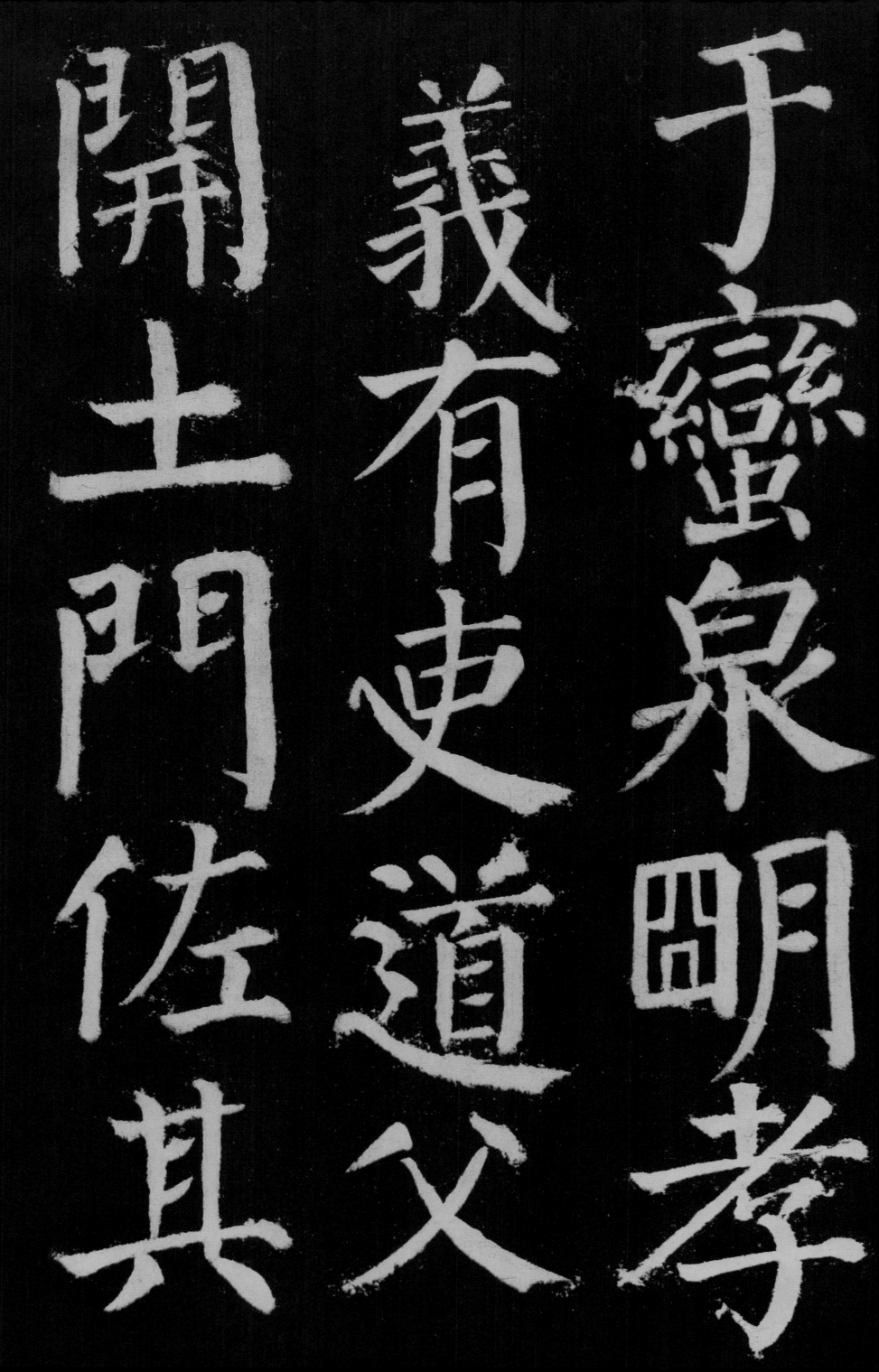

于蛮泉明孝义有吏道父开土门佐其

馬威謀
李明彭
明邛州
子州彭
髯司州
司
馬謀

謀。彭州司马。威明。邛州司马。季明。子干。

曾　男　沛
孫　誕　翃
沈　又　頗
盈　君　泉
盧　外　明

逊所害官逻
五俱為
品京蒙逆
官害贈賊

逊。并为逆贼所害。俱蒙赠五品京官。潜。

好属文

正頤并早天

頴好五言校

璩司直克張
方正明經大
書郎頵仁孝

书郎。頵。仁孝方正。明经。大理司直。充张

万顷岭南营田判官。颢。凤翔参军。颢。通

萬 嶺 南

頃 田 判 官 顗 鳳

翔 叅 軍 頡 通

悟頗善隸書

太子洗馬

王府司馬

不幸短命通
明好子属文項
城尉翔温江

丞观绵州参军靓盐亭尉颢仁和有政

理

理。蓬州长史。慈明。仁顺干蛊。都水使者。

蓬

蟲

慈

理

州

都

朗

長

水

仁

史

使

順

者

幹

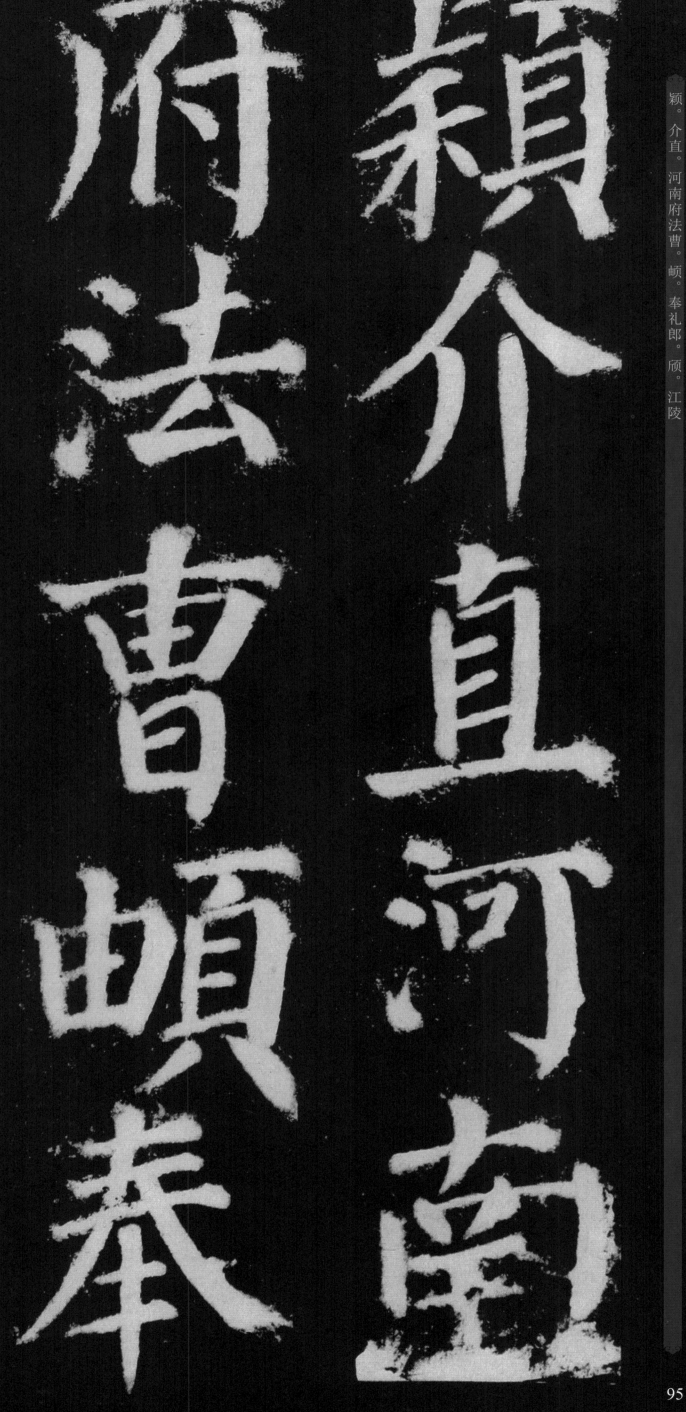

礼郎颃江陵

府法曹顿奉

颖介直河南

参军颉當陽

主簿頌當

頌河陽

軍中

頂衛尉

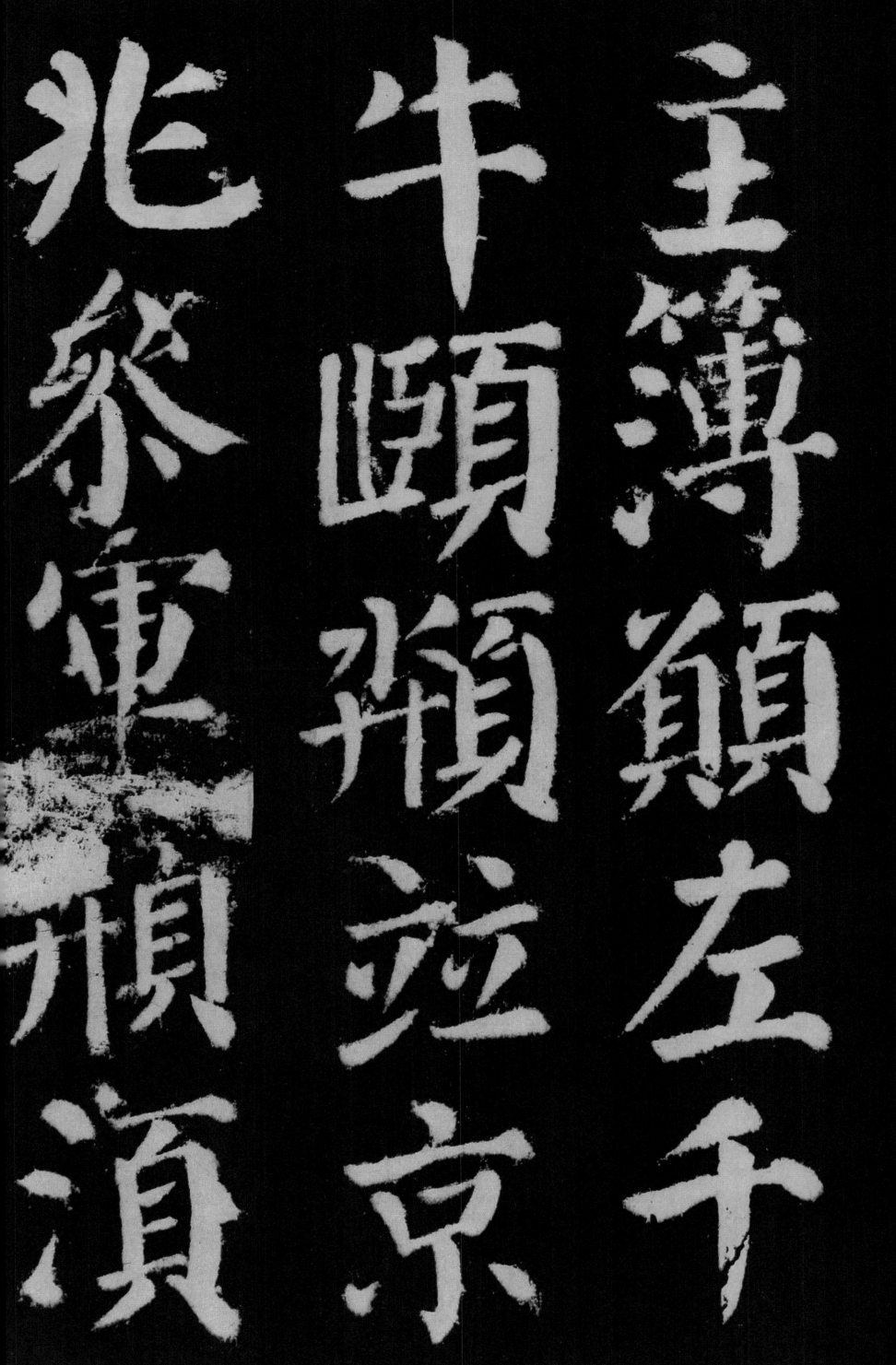

主簿
愿
左
千
牛
颐
颓
并
京
兆
参
军
颎
须

領兹童稚

任自黄門御

正至君父叔

兄弟泉子姪
扬庭益期扬
甫强學十三

今四世為學

人。四世为学士。侍读。事见柳芳续卓绝。

柳芳續卓絕

史侍讀事見

殷寅著姓略

小监少保

以德行词

翰為

光
南
而
下
泉

鄉
杲
卿
曜
日
鄉

天
下
所
推
春

君之群從。光庭。千里。康成。希庄。日損。隱

君之羣従光
庭千里康成
齋莊日損隱

朝．匡朝．升庠．恭敏．邻几．元淑．温之．舒．说．

朝匡朝

升庠

恭敏

邻几

元淑

温之

舒

说

順胜怡浑
允济挺式
宣韶等多
以名德

著述學業

翰文映儒林

故當代謂之

学家
非夫
君

贻
谋
有
裕
则

仁
之
积
德
累

仁

何以流光末裔。錫羨盛時。小子真卿。聿

修是恭。婴孩集蓼。不及过庭之训。晚暮

庭集修
之藜是
训不恭
晚及婴
暮过孩

論譔莫追譔
莫追君之
君之口故
之口故君
德故君德
美君德美
德美多恨
美多恨

论撰。莫追长老之口。故君之德美。多恨

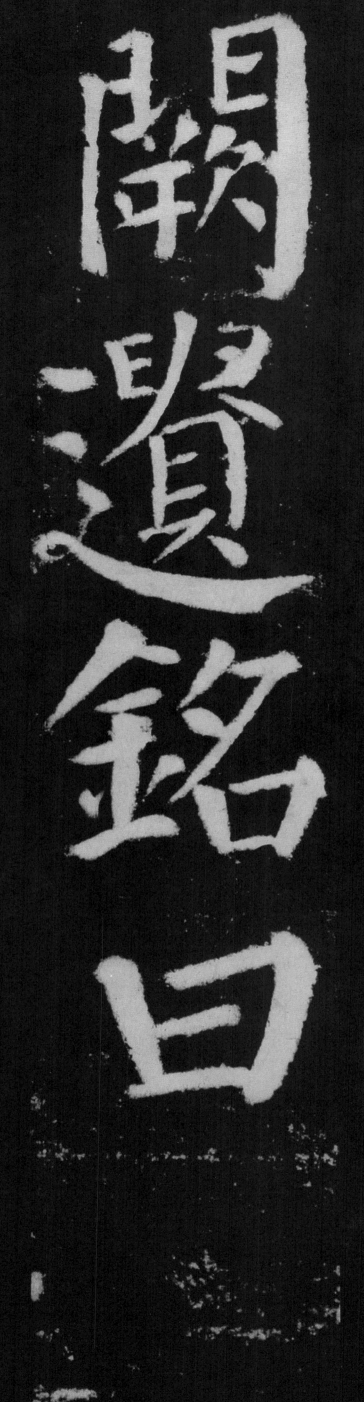

闕遺，銘曰。